超吸睛作畫術

彙 集 創 作 者 經 驗 的 魅 力 角 色 雕 琢 技 巧

ICHI-UP 編輯部 編著

瑞昇文化

前言

這次非常感謝大家購買本書。

製作本書的株式會社 MUGENUP，平時會接受來自遊戲、出版與廣告業界等企業的委託，每個月製作超過 2,000 件的插畫、漫畫、3D 與影像等。
目前敝社的陣容廣納了超過 100 名的美術監督與插畫家。

為了發表 MUGENUP 在專業現場獲得的知識技巧，因而在 2014 年開設了「ICHI-UP」這個提高繪畫技能的網站。
目前的規模已經達到每個月累積 100 萬點閱率，有 45 萬人造訪。

截至目前為止，總計發布了 700 則以上能幫助插畫技能進步的實用內容，不過本書並不是單純彙整了提高繪畫技能網站「ICHI-UP」的內容，而是配合書籍的概念全新製作。

這一次的焦點是著重於數位插畫的「吸睛作畫」，介紹描繪角色插畫的技巧。
從基礎內容開始，一直討論到專家講究的技巧，解說了插畫製作相關的各種重點，因此十分推薦給想要提升繪畫能力的你。

因為社群媒體的發展，現在已經進入了包含插畫在內的數位內容能夠被更多的人看到的時代。
再次預祝各位都能夠透過自己的雙手，創造出更多極具魅力的插畫（＝超吸睛的作畫成果）。

ICHI-UP 編輯部

出色的插畫才能夠引起注目

藉著 X（原 Twitter）和 pixiv 等社群網站的發展，現在已經來到可以免費觀賞許多充滿魅力的插畫的時代。眼睛所看到的東西都成了刺激，也變成讓人開始畫圖的起因。不僅如此，能以實惠價格購買的數位插畫製作工具的普及、繪圖板的降價、iPad 等平板電腦登場等因素的推波助瀾之下，把數位插畫當成興趣的門檻也跟著降低了

近年來不光是 ICHI-UP 這類的繪畫講座網站，在專業現場活躍的插畫家也在 YouTube 上慷慨無私地傳授能幫助插畫進步的技巧。就結果來說，應該有許多人的繪畫能力都在這 10 年出現了顯著的成長吧。

不過，這樣畫出來的插畫總覺得有些不足，大家是否有出現這樣的煩惱呢？當你填補了那些不足，你的畫就會變成「吸睛」的插畫。夠吸睛的插畫，就能引起更多人的關注。因此我們策劃了本書。為了讓拿起本書的你能將圖畫得更有魅力、吸引更多人的目光，我們將會針對作畫時的吸睛技巧進行解說

描繪吸睛作畫所需的 2 大重點

為了畫出出色且吸睛的插畫，究竟有那些要素是必備的呢？本書將會把重點擺在作者自己「對作畫的講究」和「簡單明瞭」這 2 點。

尤其是吸睛作畫的基礎就在於「對作畫的講究」。雖然在講究的前提下所畫出來的女性角色能成為可愛的圖畫，可是男性角色卻怎麼畫都不滿意，你有過這樣的經驗嗎？帶著講究畫出來的畫，這份講究也會傳達給觀看者。相反地，對於不太講究的部分，往往是因為描繪角色的經驗與思考還不夠充裕。

此外，對於特定部位的執著也是支撐作畫講究程度的重要要素。胸部、臀部、腋下、鎖骨、手和腳，有哪些部位引發了各位的執念呢？這類與部位相關的講究能讓你把該部位畫得更有魅力，與作畫的講究程度息息相關。「我對這裡有強烈的執著」，這種講究會成為你強大的武器，變成你作品的個性。

看清自己的講究之處以後，接下來便是要重視「簡單明瞭」。你徹底講究畫出來的插畫，哪邊是講究之處，必須簡單明瞭地表現。如果講究臉部，就要在構圖和明暗度下工夫，讓臉部變得顯眼。假如對於臀部有所堅持，就挑選構圖和姿勢等，讓臀部變得顯眼，向觀看者展現你的講究與執著程度。

本書將會解說專業插畫家「對作畫的講究」以及「簡單明瞭」。若是各位都能藉由本書，找到符合自己風格的「出色插畫」，對於推出本書的我們來說可謂榮幸之至。

PART1 學會視覺效果出色的技巧！

角色作畫

構圖、姿勢

明暗度

PART2　向人氣創作者請教！講究的作畫技巧

本書的用法

PART1 介紹畫出吸睛作畫所需的基本技巧。
PART2 透過插畫的繪製過程，介紹 7 名人氣插畫家講究的作畫技巧。

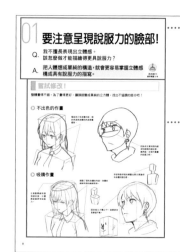
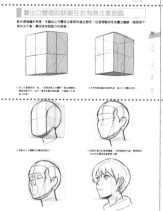

PART1

在這一章針對使用的技巧，由 MUGENUP 旗下的專家來回答問題。

比較「吸睛作畫」與「不出色的作畫」，解說繪製引人注目作品的訣竅。

いちあっぷ POINT

解說讓圖畫的吸引力「更上一層樓」（1UP）的重點。

PART2

透過開頭的作品製作過程，介紹作畫技巧。

講究 POINT

請每位插畫家解說作畫的講究之處。

從 QR 碼可以收看刊載作品的製作過程影片。

關於下載資料

在 PART2 解說的作品製作資料（psd），可從下述網址取得。

https://drive.google.com/drive/folders/1ORGad05keqbu0IPHLuIOvdGwJ3w20toz?usp=sharing

※ 作品資料夾僅供購買本書的人作為參考使用。嚴禁在任何其他用途下使用或發布。
※ 關於因開啟前述資料夾所導致的一切結果，請恕作者與出版社無法負責。

PART1

學會視覺效果出色的技巧！

角色作畫

由這群創作者傳授！

長柄雜巾

ちよまる

U-min

ただよい

脚次郎

UNI

原っぱ

猫家あねご

くコ:彡

カワバタロウ

おくじら

カバネノラ

Toome

椿

リヲ

はざま

さわわ

01 要注意呈現說服力的臉部！

Q. 我不擅長表現出立體感。
該怎麼做才能描繪得更具說服力？

A. 把人體想成單純的構造，就會更容易掌握立體感並構成具有說服力的描寫。

長柄雜巾
業界資歷 5 年

嘗試修改！

整體畫得不錯。為了畫得更好，讓頭部變成單純的立方體，找出不協調的部分吧！

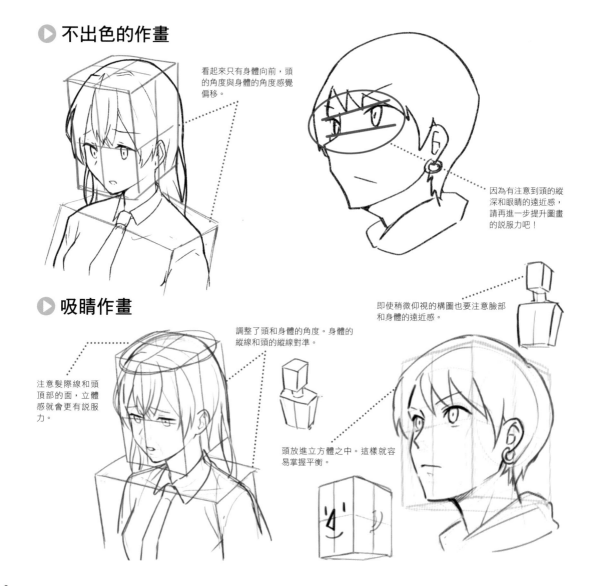

▶ 不出色的作畫

看起來只有身體向前，頭的角度與身體的角度感覺偏移。

因為有注意到頭的縱深和眼睛的遠近感，請再進一步提升圖畫的說服力吧！

▶ 吸睛作畫

注意髮際線和頭頂部的面，立體感就會更有說服力。

調整了頭和身體的角度。身體的縱線和頭的縱線對準。

即使稍微仰視的構圖也要注意臉部和身體的遠近感。

頭放進立方體之中。這樣就容易掌握平衡。

畫出立體感的訣竅在於有無注意到面

配合想描繪的角度，先藉由立方體來注意面和遠近感吧！從這裡階段性地畫出輪廓，臉部就不易失去平衡，變成具有說服力的描寫。

❶ 為了注意臉部的「面」，試著放進立方體吧！現在側邊的橫線有點平行。此外，雖是有點仰視的圖，不過看不太到底下的面。

❷ 思考想要描繪的仰視角度，修正立方體的形狀。

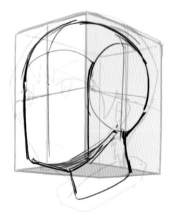

❸ 把配合立方體簡化的臉部放進去。

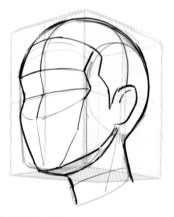

❹ 相對於簡化的頭部輪廓，注意眼睛的凹處、髮際線和耳朵的位置等就會變得立體。

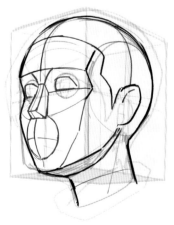

❺ 決定輪廓，眼睛、嘴巴和鼻子等部位的配置位置才會比較好畫。

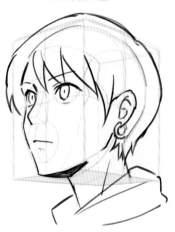

❻ 根據畫好的輪廓進行清稿便完成！

藉由簡化便容易掌握立體感

由於頭、脖子周圍、肩膀的連接很複雜，所以先用簡單的形狀來掌握立體感吧！

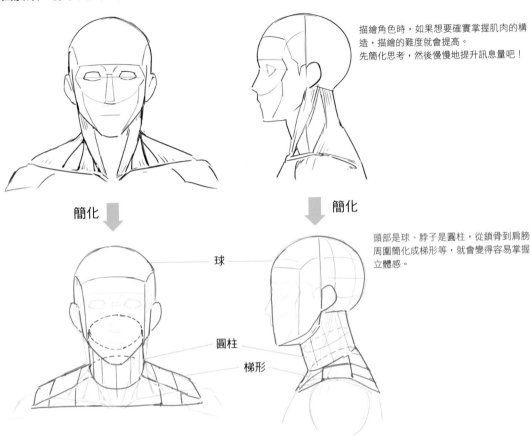

描繪角色時，如果想要確實掌握肌肉的構造，描繪的難度就會提高。
先簡化思考，然後慢慢地提升訊息量吧！

簡化

簡化

頭部是球、脖子是圓柱，從鎖骨到肩膀周圍簡化成梯形等，就會變得容易掌握立體感。

球

圓柱

梯形

いちあっぷ POINT

要給予立體感，注意到側面很重要！

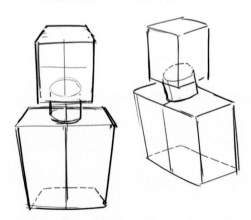

繼續簡化就能像上圖這樣符號化。
如果煩惱角度，就畫出這個輪廓確認立體感吧！

注意繞過去的部分，營造出立體感吧！

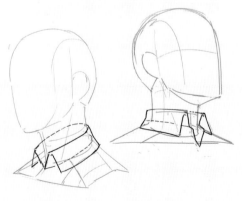

想像衣服的領子沿著圓柱的感覺再畫出來。連看不見的部分都確實描繪，就會完成具有說服力的描寫。

讓臉部的平衡變好的方法

臉部的外觀會隨著角度大幅改變。記住眼睛和鼻子等部位的外觀會如何隨著角度變化，在過程中留心不要失去平衡。

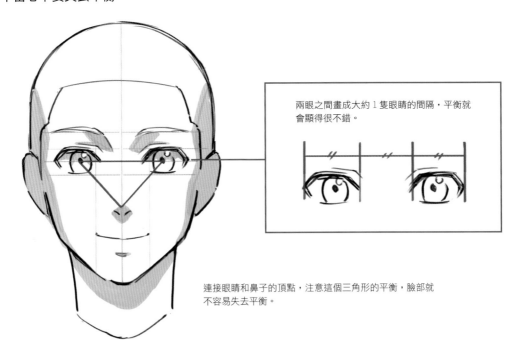

兩眼之間畫成大約 1 隻眼睛的間隔，平衡就會顯得很不錯。

連接眼睛和鼻子的頂點，注意這個三角形的平衡，臉部就不容易失去平衡。

■ 仰視

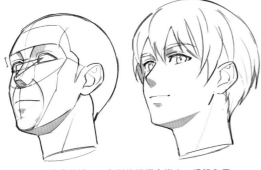

如果是仰視，三角形的縱幅會變小，眼睛和眉毛的距離會變長。

■ 俯瞰

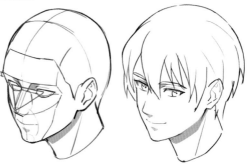

如果是俯瞰，三角形的縱幅會變大，眼睛和眉毛的距離會變短。

■ 側面

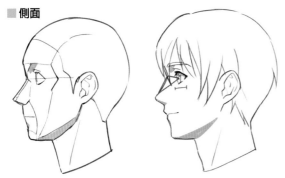

如果是側面，眼睛的寬度比起正面時會變窄。

02 豐富的表情從大膽描繪開始！

Q. 我不擅於描繪表情，類型變化也很少。
該怎麼做才能畫出栩栩如生的角色呢？

A. 並非只靠臉部來表現情感，眼睛、嘴巴和身體也
要加上動作！

ちよまる
業界資歷 8 年

嘗試修改！

雖然銳利的眼神賦予角色個性、讓人物變得有魅力，可是表情有點僵硬。請留意動作的表現效果！

▶ 不出色的作畫

▶ 吸睛作畫

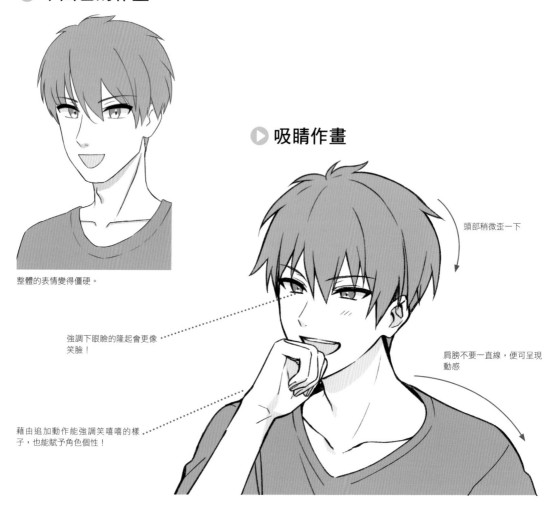

整體的表情變得僵硬。

強調下眼瞼的隆起會更像笑臉！

藉由追加動作能強調笑嘻嘻的樣子，也能賦予角色個性！

頭部稍微歪一下

肩膀不要一直線，便可呈現動感

增加類型變化！

要讓描繪出來的表情更加多樣化，就得了解除了喜怒哀樂以外還有各種表情，這點很重要！

▶ 藉由每個部位表現臉部！

分別在眉毛、眼睛、嘴巴等部位的畫法增添變化，增加類型數量吧！

① 眉毛

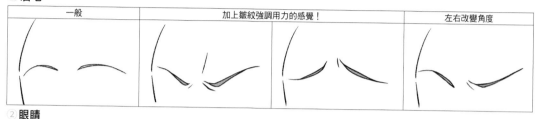

一般	加上皺紋強調用力的感覺！	左右改變角度

② 眼睛

一般	讓眉毛或嘴巴大幅動作的表情，就要靠闔眼程度或是強調下眼瞼隆起來強調！	左右眼睛畫成不對稱
	即使不是強烈的情感，藉由讓眼睛稍微瞇起，就能做出情感豐富的表情！	驚訝或興奮的表情時瞳孔會變小

③ 嘴巴

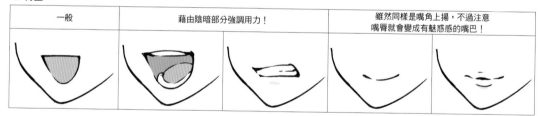

一般	藉由陰暗部分強調用力！	雖然同樣是嘴角上揚，不過注意嘴唇就會變成有魅惑感的嘴巴！

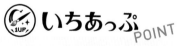

いちあっぷ POINT

參考搭配①～③的範例！

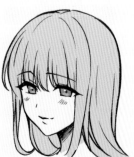

試著描繪誇大的表現！

在眉毛、眼睛、嘴巴等臉部部位加入誇張的表現吧！依照想重現的表情讓眼睛和嘴巴變大，或是藉由描繪皺紋來追加真實感，有時候透過漫畫式的變形來表現也很有效。

① 滿臉通紅有活力的可愛表情

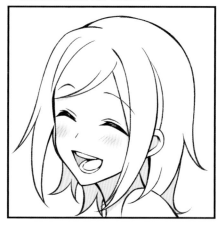

② 疲累的表情

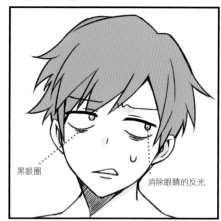

黑眼圈

消除眼睛的反光

③ 調皮的表情

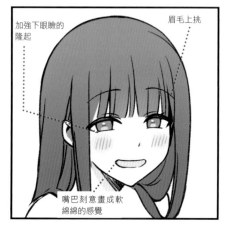

加強下眼瞼的隆起

眉毛上挑

嘴巴刻意畫成軟綿綿的感覺

④ 默默發怒的表情

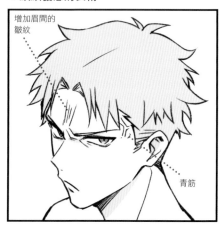

增加眉間的皺紋

青筋

⑤ 混亂的表情

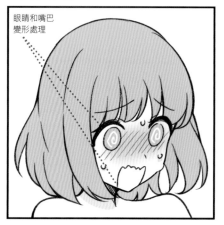

眼睛和嘴巴變形處理

⑥ 疼痛的表情

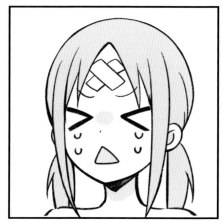

其他表現方式

在臉部以外追加肢體語言或陰影，做出更豐富的表現吧！

① **身體和雙手動作都誇張一點！**

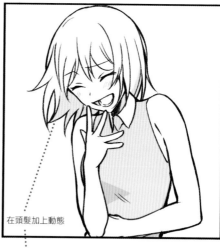

在頭髮加上動態

整個身體傾斜

② **加上陰影強調情感**

用影子強調滿臉通紅的表情

在半張臉加上大片影子，表現絕望感

臉

上半身　下半身　服裝　表現方式

03 添加層次強弱，描繪男女老少

Q. 我都只畫年輕女孩，並不擅長畫男性、老人和小孩等。要怎麼樣才能畫出差異感呢？

A. 不同的性別和年齡都要在臉部的描繪呈現變化，畫的時候還請意識到這一點！

U-min
業界資歷 9 年

嘗試修改！

雖然童顏很可愛，可是感覺也有點女性的印象。在此解說呈現男人味的重點！

▶ 不出色的作畫

▶ 吸睛作畫

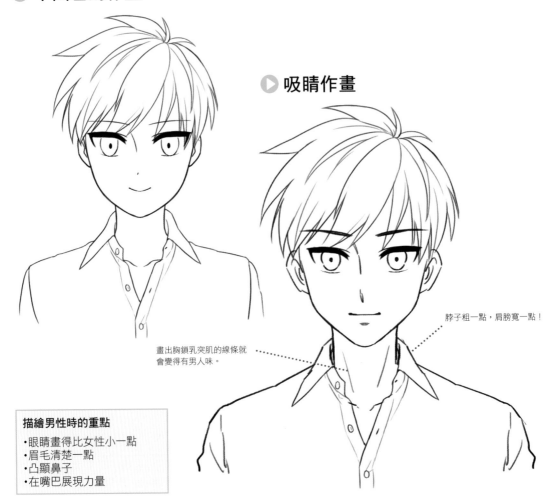

畫出胸鎖乳突肌的線條就會變得有男人味。

脖子粗一點，肩膀寬一點！

描繪男性時的重點
- 眼睛畫得比女性小一點
- 眉毛清楚一點
- 凸顯鼻子
- 在嘴巴展現力量

16

描繪男女臉部的方法

描繪輪廓時，女性的曲線多一點，男性則是直線與曲線摻雜描繪，就會層次分明。

▶ 男性

【正面】

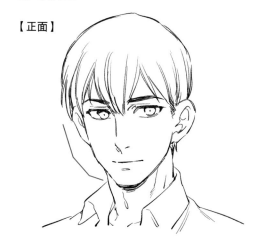

▶ 女性

【正面】

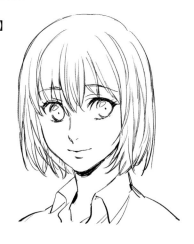

【側臉】

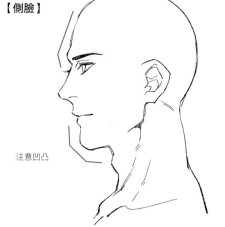

注意凹凸

【側臉】

額頭線條
和緩一些

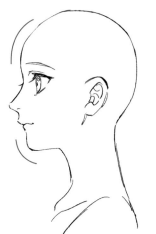

▶ 部位

男性		女性	
	畫成剛毅有力的粗眉毛，就更容易表現出男人味。		把睫毛畫得比男性更長更多，就更容易流露出女人味。雖然眉毛不論粗細都可以，但是注意要柔軟度。
	著重描繪挺拔的鼻梁吧！強調鼻孔等也不錯。		留意圓弧的描繪吧！
	注意把嘴巴寬度畫得寬一些。		女性的嘴脣是重要的部位，因此要用心描繪嘴脣的形狀。

17

試著描繪誇大的表現！

解說小孩、大人、老人應該如何畫出差異性。請意識到各年齡層的特徵來進行作畫吧！

▶ 小孩

描繪小孩時注意臉部的部位集中在鼻子附近。如果是嬰兒，臉部部位移到輪廓下方就會變得很有嬰兒的感覺。

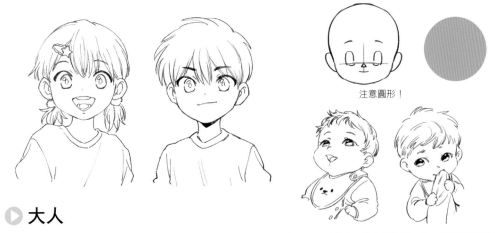

注意圓形！

▶ 大人

注意國中生～40 幾歲的人會出現縱長的輪廓。國高中生要調整成鼻子較短，眼睛較大，輪廓稍微短一點。年近四十開始就加上皺紋吧！

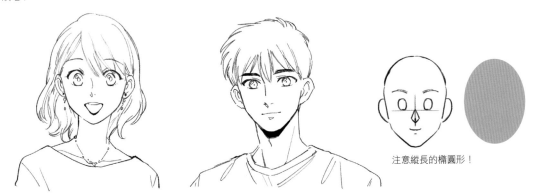

注意縱長的橢圓形！

▶ 老人

描繪老人時注意眼睛和臉頰的鬆弛。把耳垂畫大一點就會很像。因為頸部容易顯現年齡，所以加上鬆弛線也不錯喔！

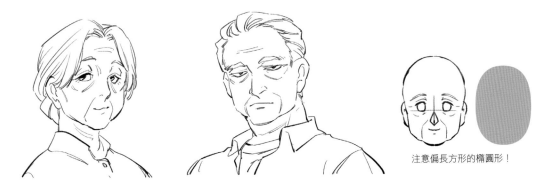

注意偏長方形的橢圓形！

描繪身體的方法

雖然區分出臉部的畫法當然也很重要，不過與此同時，該如何畫出身體的差異性也不能忽視。
請一併留意身體的不同之處，進一步區分吧！

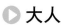 ## 大人

繪製男女時不光是臉部，就連身體的畫法也能表現出差異性。為了讓男性的身體顯得大一些，留意兩肘和兩膝分開，反之為了讓女性的身體顯小會選擇往內縮，所以兩肘和兩膝靠近正是重點！

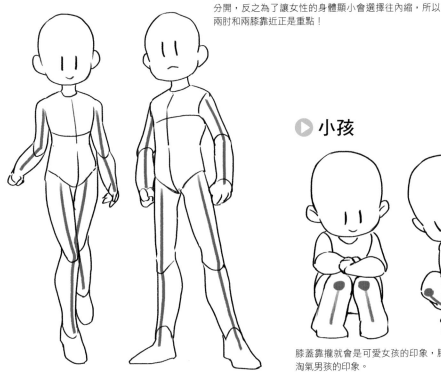

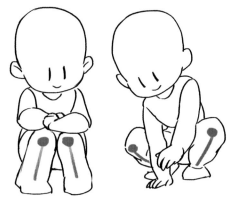 ## 小孩

膝蓋靠攏就會是可愛女孩的印象，膝蓋張開就會變成淘氣男孩的印象。

いちあっぷ POINT

光是分別描繪姿勢也能表現年齡！

畫成誇張一點的俐落動態，就會像個孩子。

畫得自然就會是沉穩的大人。

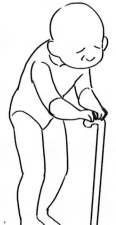

重心放在手杖上，就會變成老人。

04 讓眼睛有個性！

Q. 男女都變成類似的眼睛設計，很沒意思，感覺老派。
請教我最近流行的眼睛畫法！

A. 下一點工夫，眼睛就會變成符合想描繪的角色或
是擁有自己個性的設計。
根據範例找到適合自己畫風的作畫方法，增加變
化吧！

ただよい
業界資歷
8 年以上

嘗試修改！

整體有圓弧，產生流行可愛的印象。注意要更加強調這個特徵！

▶ 不出色的作畫

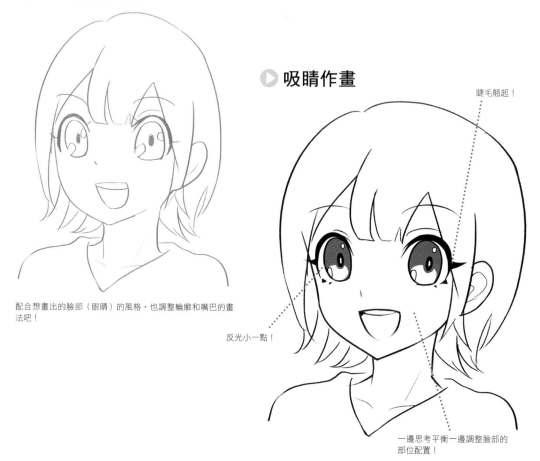

配合想畫出的臉部（眼睛）的風格，也調整輪廓和嘴巴的畫
法吧！

▶ 吸睛作畫

睫毛翹起！

反光小一點！

一邊思考平衡一邊調整臉部的
部位配置！

各種眼睛的範例

想描繪各種不同類型眼睛的人,請先分解構成眼睛的部位,塑造各個部位的形狀吧!試試看你喜歡哪種形狀,或是思考各種搭配,在這個過程中或許能遇見你想要表現的類型。

▶ 基本的眼睛

單憑形狀帶來的效果就會改變很大,請配合自己想畫的畫風與角色來決定吧!形狀決定後,繼續思考上吊眼、下垂眼、瞳孔、睫毛的厚度、分量與形狀等!

▶ 眼線

【縱長】

【橫長】

【曲線、圓形】

【直線、四邊形、三角形】

▶ 黑眼球

 ICHI-UP POINT

根據眼線、黑眼球形狀的不同,給人的印象就會有所差異!

- 縱長→變形、孩子
- 橫長→寫實、大人
- 曲線、有圓弧→可愛、流行、活潑等
- 直線、有稜角→帥氣、冷酷、冷靜等

比較眼睛繪製的今昔！

眼睛在過去和現今的繪製方式也有大幅轉變。比起以前反光較大且簡單，現在則是因為數位插畫的普及，各種表現逐漸增加。

▶ 1990 年代～

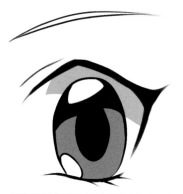

反光比較大，眼睛形狀是清楚的三角形或橢圓形，印象中經常塗滿。

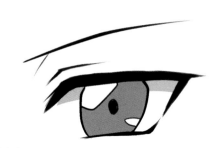

反光較大的橫長眼睛類型。

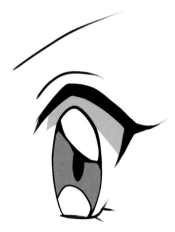

上下的反光較大的縱長類型。

▶ 2015 年代～

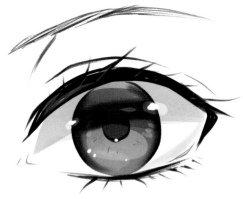

反光較小，黑眼球比較圓，整體變成寫實眼睛的比例，不過塗法調整成變形～寫實之間。

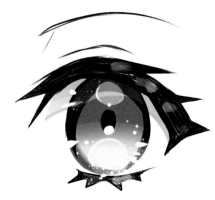

精細的反光較多，經常使用光芒或閃爍效果，眉毛等處也有反光表現！

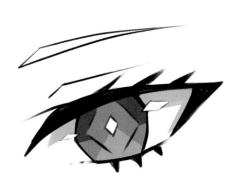

只有二次元角色才能做到的設計性表現。加入適合角色的圖形、記號或符號等就會呈現個性！

最近流行的眼睛共通點

在最近的插畫常見到的眼睛特徵是「訊息量多」。像是無論男女，睫毛的描寫都很精細，或是瞳孔周圍的改編範圍擴大。這裡將會把標準的眼睛分成 6 種類型，解說個性十足的眼睛畫法！

▶ 標準的眼睛

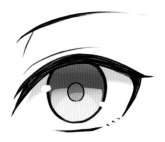

【稍微加上寫實感的例子】

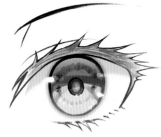

推薦用於寫實風格的插畫。睫毛和眼睛的描繪只要精細一點，就會變成偏寫實的眼眸！

【讓眼眸發光的例子】

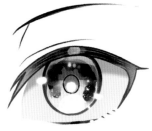

直接把瞳孔變更為反光版本，讓眼睛顏色變亮等，在眼睛加上現實中不可能有的發光表現。白眼球的色調暗一點，眼睛的光彩就會吸引人。

【讓眼眸閃閃發亮的例子】

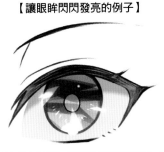

將光芒塑造成宛如星空的表現、有如寶石般清晰的表現、彷彿水面的表現等，從自然界事物獲得構想也不錯！這邊也建議白眼球調暗，讓黑眼球顯眼一點。

【讓睫毛變成特色的例子】

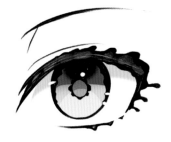

在睫毛的形狀下工夫，提升眼神的力道！再讓瞳孔配合睫毛也畫成個性十足的形狀等，呈現獨創性吧！

【讓眼眸變成特色的例子】

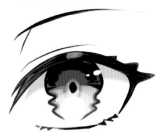

濺起微波，或是扭曲，直接將瞳孔形狀變更為圓形以外的類型，就會變成印象深刻的瞳孔。

【瞳孔很有特色的例子】

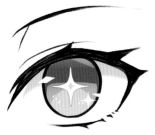

配合瞳孔，反光和睫毛也變得銳利！
和目前為止的類型相同，不思考眼睛形狀的整合性，主要著重於思考如何呈現個性。

05 注意短髮整個髮際線的區塊

Q. 畫短髮時相對於臉部，頭部看起來很大。我無法掌握髮流，畫得很不順手，該怎麼做才能畫得好呢？

A. 頭髮的線條比後腦杓還要大，雖是正確的外觀，可是每個區塊還是要加上輪廓，以避免顯得太大。請邊注意整體的平衡一邊描繪吧！

脚次郎
業界資歷 10 年

嘗試修改！

藉由包含後腦杓在內的頭部大小輪廓以及髮際線的大區塊來加上輪廓吧。髮際線的位置改變，左右的髮量與長度就會改變，以至於讓頭部失去平衡，因此請注意頭髮左右的平衡吧！

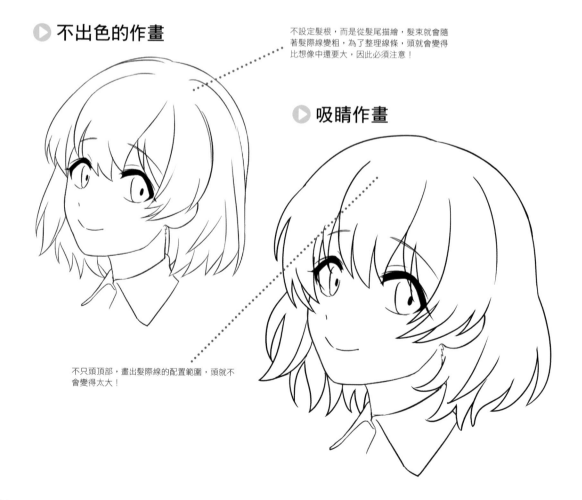

▶ 不出色的作畫

不設定髮根，而是從髮尾描繪，髮束就會隨著髮際線變粗，為了整理線條，頭就會變得比想像中還要大，因此必須注意！

▶ 吸睛作畫

不只頭頂部，畫出髮際線的配置範圍，頭就不會變得太大！

注意髮旋的作畫方法

頭髮的生長有規律性。雖然髮型也會造成影響，不過基本上髮流是從髮旋開始延伸的，所以描繪頭髮時請把髮旋設定在頭部的某處，然後再開始畫吧！

① 在頭部設定髮旋

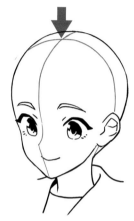

想像頭的圓弧就更容易掌握髮流！

② 畫出大致的配置位置

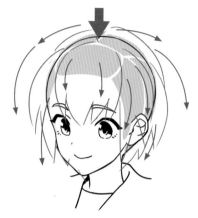

沿著髮旋的髮流繪製，請意識到各髮際線的區塊，讓頭髮從頭部整體生長吧！

③ 參考配置位置描繪

從每個區塊長出頭髮的印象！

【髮旋的位置在側面的場合】

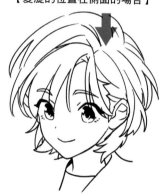

【捲髮的場合】

POINT

【不好的例子】

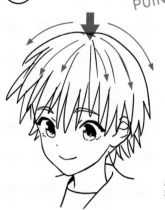

所有頭髮都從髮旋的某一處開始，就會缺乏立體感，變得不自然。

能看見髮際線的髮型作畫方法

分開瀏海，或是整齊的短髮，像這種能看見髮際線的髮型，髮流是從頭髮的分界線開始，而不是從髮旋！

① 在頭部設定分界線

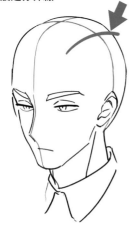

② 畫出配置位置

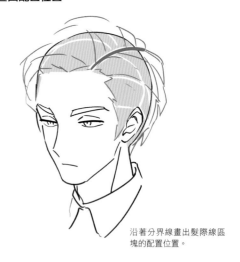

沿著分界線畫出髮際線區塊的配置位置。

③ 參考輪廓描繪

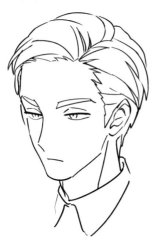

【有瀏海的場合】

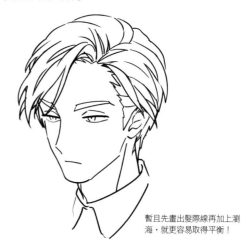

暫且先畫出髮際線再加上瀏海，就更容易取得平衡！

いちあっぷ POINT

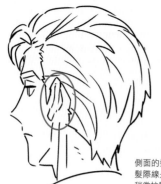

側面的髮際線和頸部感覺不協調時，或許是因為髮際線是從耳後附近開始的關係！耳朵和髮際線稍微拉開距離，就會更添現實感。

多髮束的髮型作畫方法

短髮髮型中也經常見到無視重力的多髮束呈現方式。正因是插畫才能表現具有魄力的髮型，在此將解說如何作畫！

▶ 範例①

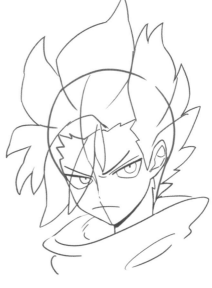

就算髮型不穩定，只要確實決定髮際線的配置位置就會顯得很有型！

▶ 範例②

髮旋

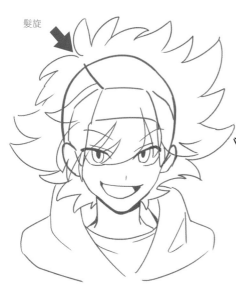

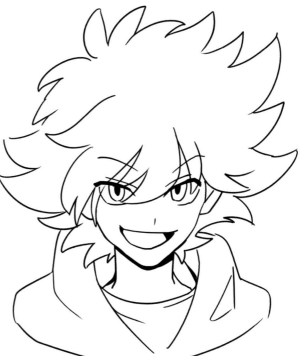

在現實中不可能的髮型也呈現頭的縱深，試著注意頭髮的立體感，作為圖畫就會呈現說服力！

06 長髮的輪廓正是重點！

Q. 明明想畫滑順長髮，髮束卻變成塊狀。怎樣才能畫出纖細的髮絲呢？

A. 「蓬鬆感」的原因在於輪廓。請想像自然的頭髮動態，為插畫捕捉出有魅力的輪廓吧！

UNI
業界資歷 7 年

嘗試修改！

雖然隨風飄動的黑色長髮十分可愛，可是看起來有點土氣，實在太可惜了。請調整整體的輪廓和上色方式吧！

▶ 不出色的作畫

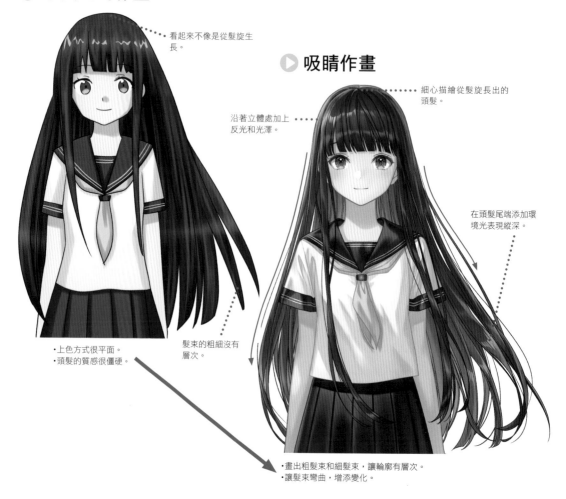

看起來不像是從髮旋生長。

▶ 吸睛作畫

細心描繪從髮旋長出的頭髮。

沿著立體處加上反光和光澤。

在頭髮尾端添加環境光表現縱深。

・上色方式很平面。
・頭髮的質感很僵硬。

髮束的粗細沒有層次。

・畫出粗髮束和細髮束，讓輪廓有層次。
・讓髮束彎曲，增添變化。

更容易畫好長髮的方法

描繪長髮時也和短髮一樣，一面注意髮流、一面先大致畫出整體的輪廓。想畫的長度和分量決定後，把輪廓作為參考使用，從頭部往髮尾慢慢地描繪髮束！

① 畫出頭部的輪廓

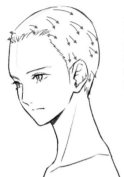

並非從頭部的髮旋長出所有頭髮，頭髮是從頭部整體的毛孔長出來的。
若是短髮就會是往上的刺刺髮型，長髮會因為重量而向下垂。

也稍微描繪髮際線的輪廓，這樣會更能掌握髮型的構造！

② 畫草圖

一面注意自然的髮流、一面大略畫出頭髮的草圖吧！

③ 描繪瀏海

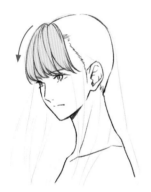

每個部位分開描繪，髮束自然匯集的樣子就會簡單明瞭！

④ 描繪側頭部的頭髮

一面注意在側面垂下的頭髮和撥到耳後的頭髮、一面調整成自然美麗的形狀！

⑤ 後面的頭髮也比照描繪

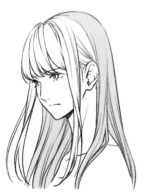

是從哪裡長出來的頭髮呢？要避免變得不自然！

⑥ 追加散亂的頭髮

變成容易想像凹凸和前後感的圖畫是最理想的！

調整整體的平衡便完成！

29

讓髮流看起來很美的作畫

長髮因為比短髮長，所以動作與改編的自由度相當大，凸顯角色的表現手法也能夠僅憑頭髮的動態就帶來相當大的差異。在此將解說讓大膽的髮流看起來很美的方法！

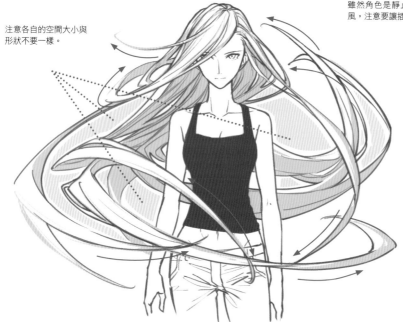

注意各自的空間大小與形狀不要一樣。

雖然角色是靜止的，但是用長髮表現隨機吹拂的風，注意要讓插畫看起來很時髦。

因為頭髮輕盈，所以會受到風、特效、角色的動作等各種事物影響，自由變換形狀。一開始先決定「要讓頭髮有什麼作用？」、「頭髮受到哪些影響？」就比較容易形成整體的印象。大膽地表現畫面時，表現近前與內側的頭髮，在髮束的粗細、曲線的角度加上層次是很重要的。

いちあっぷ POINT

看看範例

頭髮的配置像是在空中飄浮，呈現出插畫的優雅。藉由S字形平緩的曲線表現頭髮的柔軟與飄浮感！

配合角色的動作讓頭髮大幅翻轉，使構圖增加力道。藉由大膽的曲線和縱深表現力量吧！

頭髮紮起的作畫與範例

描繪頭髮紮起這種變化版髮型的時候，垂下的部分也會出現髮流的變化。髮流通常是從額頭的髮際線開始，而不是從髮旋。參考範例，應用第 29 頁的步驟繪製紮起的頭髮吧！

▶ 範例①公主頭

和放下的頭髮繪製一樣，在頭部的輪廓描繪髮際線，從草圖的階段在一定程度上正確地描繪髮流，成果就會很不錯！

看得到太陽穴比較美麗！

▶ 範例②雙馬尾

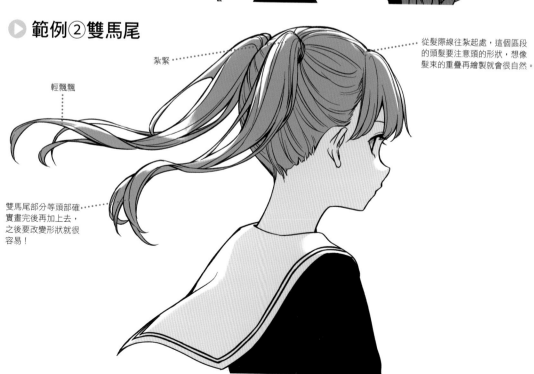

紮緊

輕飄飄

從髮際線往紮起處，這個區段的頭髮要注意頭的形狀，想像髮束的重疊再繪製就會很自然。

雙馬尾部分等頭部確實畫完後再加上去，之後要改變形狀就很容易！

07 畫立體的手要注意圖形！

Q. 描繪手的時候實在無法呈現立體感。
我該怎麼做才好？

A. 繪製簡單的圖形取得形狀的平衡，理解手的凹凸，注意在各個部位的長度塑造出有區別的遠近感，這樣的畫法正是重點！

原っぱ
業界資歷 6 年

嘗試修改！

手掌的柔軟、角度的設定方式十分有魅力！請注意骨骼間的關節位置與各個關節的長度吧！

▶ **不出色的作畫**

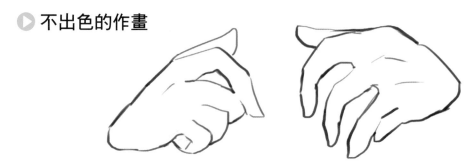

▶ **吸睛作畫**

為了呈現縱深，從食指到中指的關節都畫短一點。（由於中指的骨頭最凸出）

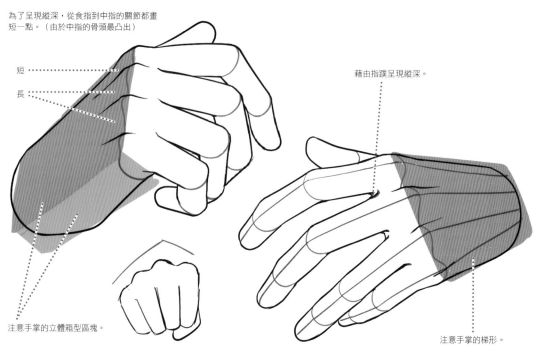

短

長

注意手掌的立體箱型區塊。

藉由指蹼呈現縱深。

注意手掌的梯形。

手的基本畫法

手在角色插畫中是特別會做出複雜動作的部位，因此印象中很多人不擅於描繪。先簡化形狀再分解，記住構成手的部位形狀和比例吧！

① 畫成圖形思考

② 加上骨頭的配置位置

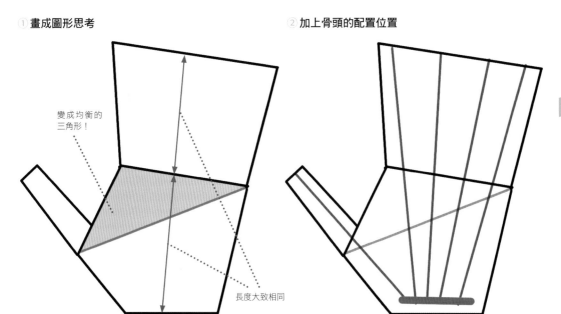

變成均衡的三角形！

長度大致相同

③ 思考各個關節的長度並取得平衡

④ 注意肌肉的凹凸與關節並且潤飾

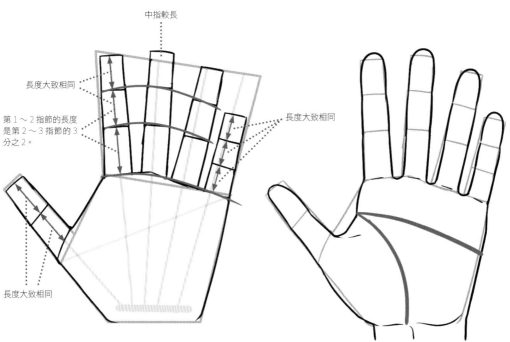

中指較長

長度大致相同

第1～2指節的長度是第2～3指節的3分之2。

長度大致相同

長度大致相同

石頭手勢的繪製

畫手的時候特別困難的握拳，就應用上一頁的「手的基本畫法」從各種角度描繪吧！握拳狀態的繪製重點，尤其要注意手掌和指頭的厚度。

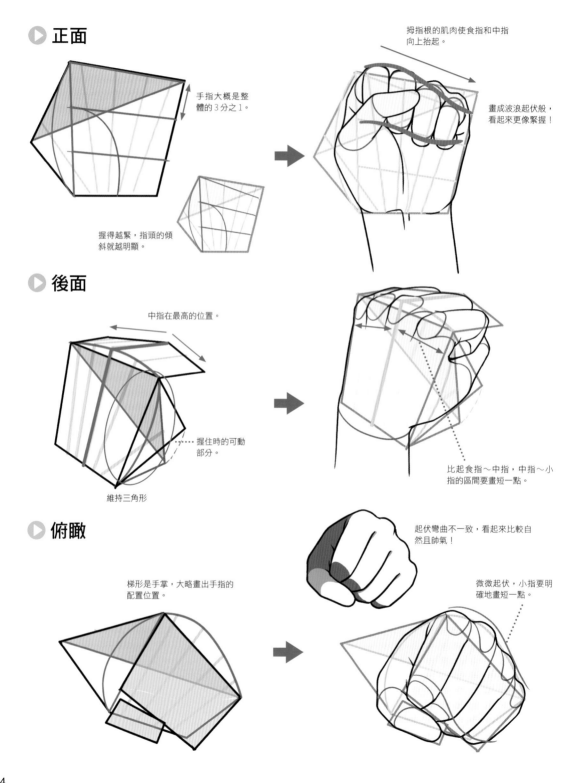

▶ 正面

手指大概是整體的3分之1。

拇指根的肌肉使食指和中指向上抬起。

畫成波浪起伏般，看起來更像緊握！

握得越緊，指頭的傾斜就越明顯。

▶ 後面

中指在最高的位置。

握住時的可動部分。

維持三角形

比起食指～中指，中指～小指的區間要畫短一點。

▶ 俯瞰

梯形是手掌，大略畫出手指的配置位置。

起伏彎曲不一致，看起來比較自然且帥氣！

微微起伏，小指要明確地畫短一點。

剪刀手勢的繪製

這次從各種角度描繪比 YA 的手勢吧！和握拳不同，想像半開的手＋握住的手的複合型。

▶ 正面

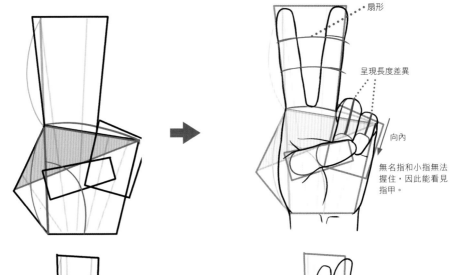

扇形

呈現長度差異

向內

無名指和小指無法握住，因此能看見指甲。

▶ 側面

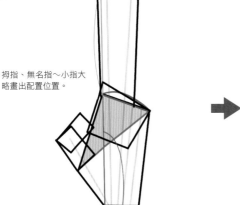

拇指、無名指～小指大略畫出配置位置。

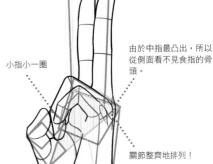

小指小一圈

由於中指最凸出，所以從側面看不見食指的骨頭。

關節整齊地排列！

▶ 俯瞰

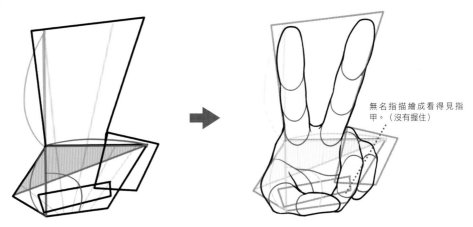

無名指描繪成看得見指甲。（沒有握住）

08 藉由手來增強繪畫效果！

Q. 畫了手掌卻有種不自然的印象。
該怎麼辦呢？

A. 各個指頭的粗細與長度差太多，就是看起來不
自然的原因。被遮住的部分請畫出大致的位置，
並且注意長度和粗細吧！

猫家あねご
業界資歴7年

嘗試修改！

兩隻手的手掌和指頭位置都充分取得平衡。注意關節的長度也不要伸縮。另外，被衣服等遮住
的部分是否有注意到連結，在繪製時也要加以留心。

▶ **不出色的作畫**

▶ **吸睛作畫**

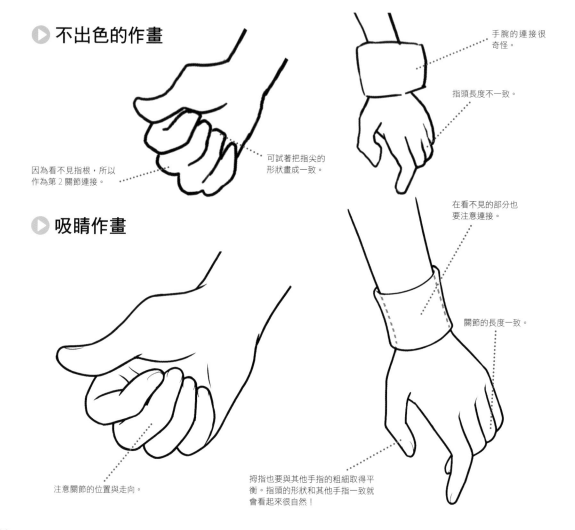

手腕的連接很奇怪。

指頭長度不一致。

可試著把指尖的形狀畫成一致。

因為看不見指根，所以作為第2關節連接。

在看不見的部分也要注意連接。

關節的長度一致。

注意關節的位置與走向。

拇指也要與其他手指的粗細取得平衡。指頭的形狀和其他手指一致就會看起來很自然！

日常動作中的手勢繪製

關於拿東西、握住、支撐等日常生活中常見的手部動作描繪，下面將介紹幾個重點！

▶ 拿

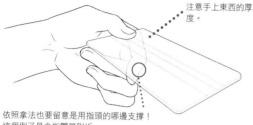

注意手上東西的厚度。

依照拿法也要留意是用指頭的哪邊支撐！
這個例子是食指關節附近。

▶ 拿菸

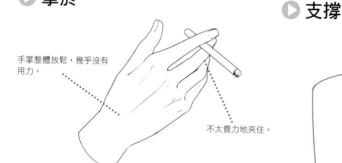

手掌整體放鬆，幾乎沒有用力。

不太費力地夾住。

▶ 抓住手

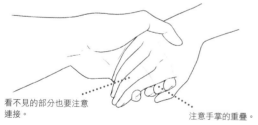

男女的場合可在手掌的大小表現出差異。

看不見的部分也要注意連接。

注意手掌的重疊。

▶ 握筆

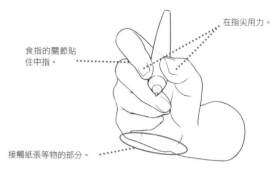

在指尖用力。

食指的關節貼住中指。

接觸紙張等物的部分。

▶ 支撐

手指搭在邊緣。

支撐整體的手掌用力，因此加上骨頭和筋的線條。

POINT

不只正確的形狀，也要留意「手掌是否適合描繪的角色」！

①小孩
整體圓潤、胖乎乎的。

②女性
指頭纖細，手掌加上圓弧。

③男性
注意整體的骨頭和筋。

④老人
消瘦，骨頭和筋浮現。用線條表現皮和鬆弛！

▶ 拿手機

① 單手

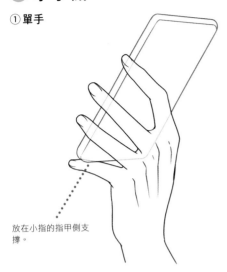

放在小指的指甲側支撐。

② 雙手

支撐手機

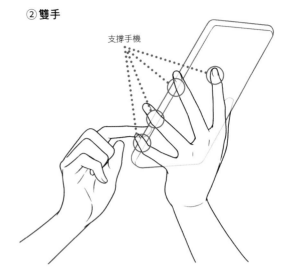

▶ 碰眼鏡

拇指和食指向前，因此略大一些。眼鏡的耳托內側變細就會呈現遠近感。

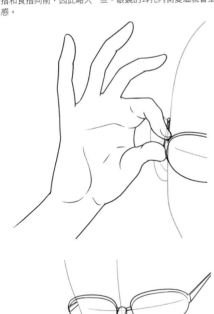

注意手部大小和臉部大小的比例！

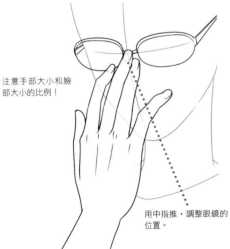

用中指推，調整眼鏡的位置。

調整眼鏡位置的動作是手指放在耳托根。

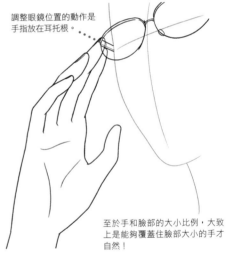

至於手和臉部的大小比例，大致上是能夠覆蓋住臉部大小的手才自然！

いちあっぷ POINT

改變手指細微差別的訣竅
【例】

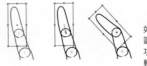

如同範例，要把感覺張得太開的指頭調整成稍微圍起時，藉由變形工具等功能，以想移動的指頭關節為中心旋轉，就能輕易地呈現細微差別。

動作場景中的手勢繪製

介紹拿武器的手、用力的手的作畫範例與重點。

▶ 用力的手

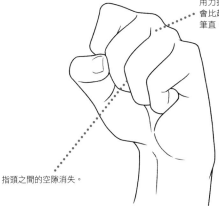

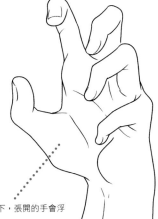

用力握住後，關節位置的拱形會比起輕鬆握住的場合更接近筆直。

指頭之間的空隙消失。

在手指用力的狀態下，張開的手會浮現肌肉和筋。

▶ 拿武器的手

手持武器時若不用力握緊，武器就會看起來很輕。越是有重量的武器，手指越用力。

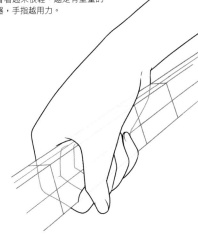

把手指搭在板機上，注意手指不要伸直。

手的角度和槍的角度對準。

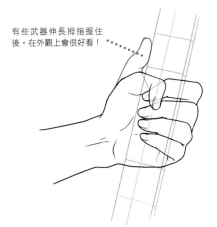

有些武器伸長拇指握住後，在外觀上會很好看！

⓵ いちあっぷ POINT

握住武器的手常見的失敗例子

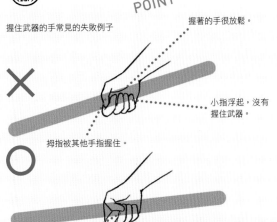

握著的手很放鬆。

小指浮起，沒有握住武器。

拇指被其他手指握住。

注意指頭的空隙。

認真準備資料，一邊確認一邊作畫，養成這個習慣非常重要！

09 描繪肌肉的重點是注意順序

Q. 我想要描繪強壯的男性，可是很難畫出肌肉的厚度。
要怎麼做才能畫得好呢？

A. 替換成簡單的立體來思考、注意斷面、配合光源
落下影子等，藉此掌握肌肉的立體感吧！

長柄雜巾
業界資歷 5 年

嘗試修改！

因為掌握了每一塊肌肉，所以為了呈現立體感而注意斷面和陰影的部分就會讓成品變得更好！
由於肌肉的構造與重疊很複雜，因此一定要看著資料描繪！

▶ 不出色的作畫　　　　▶ 吸睛作畫

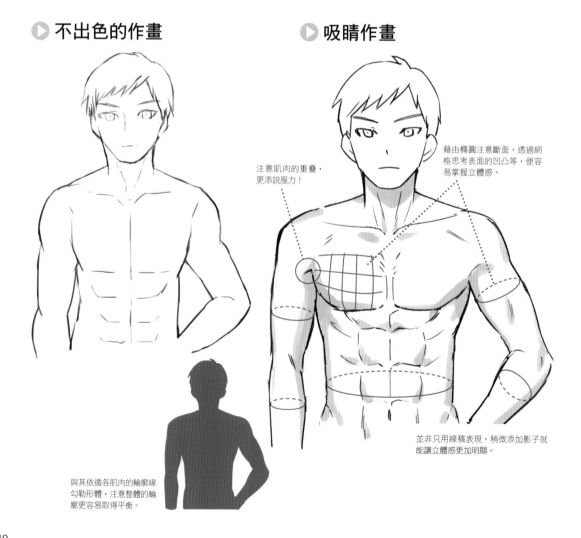

藉由橢圓注意斷面，透過網
格思考表面的凹凸等，便容
易掌握立體感。

注意肌肉的重疊，
更添說服力！

並非只用線稿表現，稍微添加影子就
能讓立體感更加明顯。

與其依循各肌肉的輪廓線
勾勒形體，注意整體的輪
廓更容易取得平衡。

出色的上半身肌肉繪製

只是在身體加上肌肉的線條，看起來就很平面。記住每個肌肉塊的形狀，注意斷面和加上影子的方式，讓身體呈現立體感吧！

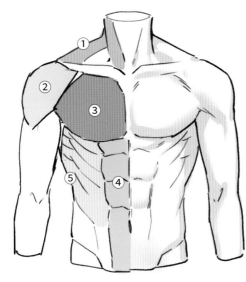

①脖子周圍的肌肉（斜方肌、胸鎖乳突肌）
②三角肌
③胸大肌
④腹直肌
⑤腹直肌側面的肌肉群（前鋸肌＋腹外斜肌）

②～④是描繪上半身時特別引人注目的肌肉，看著資料記住肌肉的重疊，並且替換成簡單的立體以掌握立體感是很重要的！

臉　上半身　下半身　服裝　表現方式

實際描繪看看！

① 描繪沒有肌肉的素體。

② 各個肌肉的線條描繪出大致的輪廓。

③ 利用立方體或圓柱等簡單的立體呈現肌肉的立體感。

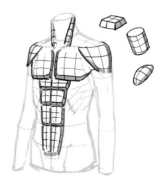

④ 把③當成骨架描繪線稿。

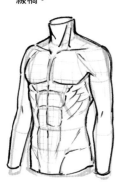

⑤ 加上影子，提升一體感之後便完成！

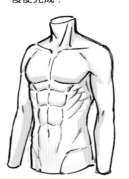

いちあっぷ POINT

想要只用線稿呈現立體感時，為線稿加上強弱，或是在形成影子的部分加上筆觸都能表現！

出色的下半身肌肉繪製

基本上和上半身相同，以區塊劃分肌肉，編碼記住各個區塊的位置與基本形狀吧！由於腿部肌肉聚集了許多細微肌肉，所以分成前面、內側、後面、外側，以大致的區塊來辨別它們。

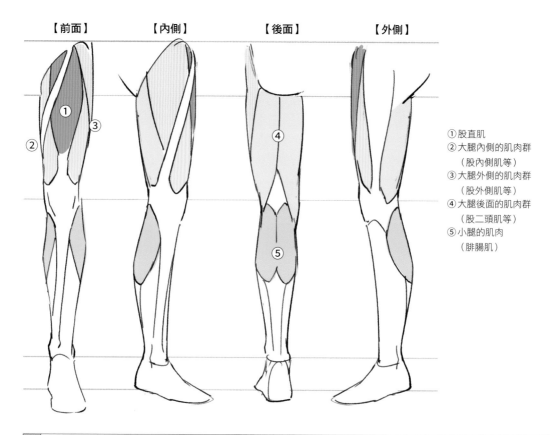

【前面】　　　【內側】　　　【後面】　　　【外側】

①股直肌
②大腿內側的肌肉群
　（股內側肌等）
③大腿外側的肌肉群
　（股外側肌等）
④大腿後面的肌肉群
　（股二頭肌等）
⑤小腿的肌肉
　（腓腸肌）

範例

相對於上半身，腿部如果沒有充分鍛鍊過，在站直的狀態下肌肉不會有明顯的線條，所以彎曲腿部等姿勢就比較容易表現肌肉。想要強調肌肉時特別注意上述①和⑤的立體感，外觀就會更好看！

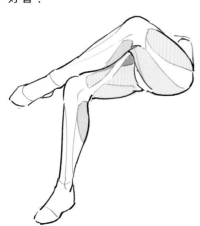

【蹲姿起跑的動作】
注意肌肉的交界線加上影子。要是太清楚就會過於顯眼，因此柔和一點加上去吧！

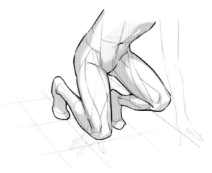

出色的背肌肌肉繪製

至此同樣以區塊劃分肌肉，編碼記住各個區塊的位置與基本形狀吧！由於背部的大塊肌肉很多，所以構造不算複雜。

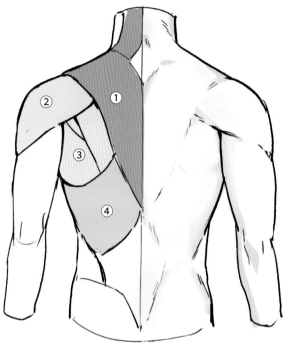

① 斜方肌
② 三角肌
③ 肩胛骨附近的肌肉
　（棘下肌、小圓肌、大圓肌）
④ 背闊肌

由於①斜方肌和④背闊肌向前繞過去，因此是從正面也能看見的肌肉！（④背闊肌會繞到腋下附近，所以可能出現因姿勢被手臂遮住的情況。）

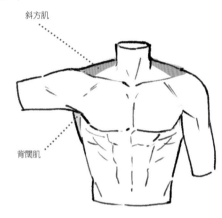

斜方肌

背闊肌

範例

和腿部相同，背部也是如果沒有充分鍛鍊過，就不太會顯現肌肉的凹凸，所以也是屬於藉由活動會比較容易表現的肌肉部位。由於會配合手臂的動作連動，所以背部和手臂的走向不會不一致，這點要注意！

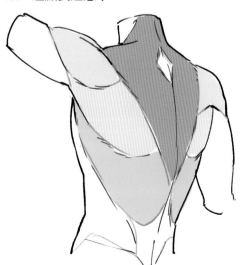

【 手伸向高處的動作 】

在手臂加上動作時，除了畫出肌肉的凹凸以外，另外再留意肩胛骨的線條，就能表現背部的動作！

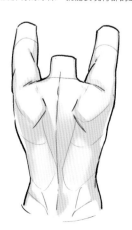

10 吸引人且自然的胸部畫法

Q. 我不擅長掌握胸部的形狀，希望能畫出更柔軟的胸部，該怎麼做才好呢？

A. 脂肪很柔軟，會受到重力或衣服等強烈影響而變形，畫圖時請留心這點吧！

くコ:彡
業界資歷7年

嘗試修改！

雖是圓潤可愛的印象，不過在形狀上有點不協調。穿著內衣或泳裝等場合，請注意被鋼圈、軟墊或罩杯等修正過的形狀吧！

▶ **不出色的作畫**

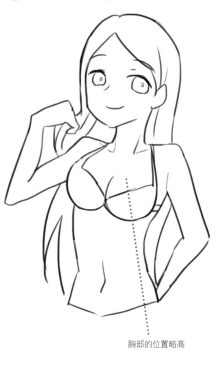

胸部的位置略高

▶ **吸睛作畫**

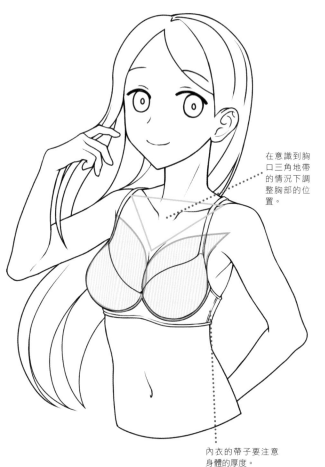

在意識到胸口三角地帶的情況下調整胸部的位置。

內衣的帶子要注意身體的厚度。

胸部的基本畫法

胸部就其性質來說，因為姿勢、動作所造成的形狀和位置變化會比肌肉要來得大。首先希望大家先記住基本的胸部位置和自然的形狀。

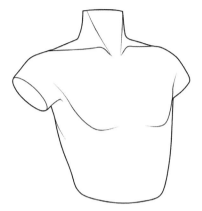

① 胸部的印象是胸前堆積了脂肪，因此先畫出一片空白的身體。

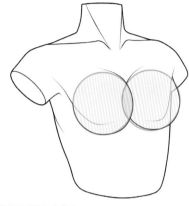

② 從簡單的形狀開始描繪，先在胸腔放上圓。

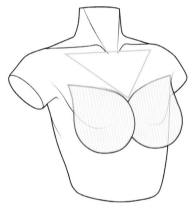

③ 注意鎖骨和胸部之間的空間（胸口三角），降低圓的位置，從胸部與身體的連接處連結線條。胸口三角是呈現倒三角形的概念！

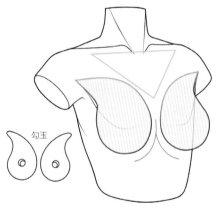

勾玉

④ 雖然胸部的形狀千差萬別，不過從正面觀看時，想像如勾玉般的形狀就能畫出自然的形狀。此外，沒有被內衣等修正時，基本上不太會形成很深的乳溝。

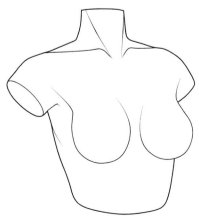

⑤ 調整線條便完成！

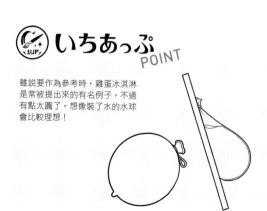

いちあっぷ POINT

雖說要作為參考時，雞蛋冰淇淋是常被提出來的有名例子，不過有點太圓了。想像裝了水的水球會比較理想！

動作導致的形狀變化

思考一下配合手臂的活動，胸部形狀會如何變化吧！此外透過衣服環繞部分的呈現，也能表現胸部的厚度與立體感。藉由更有說服力的描繪，角色的魅力也會提升！

▶ 舉起手臂的動作

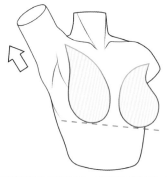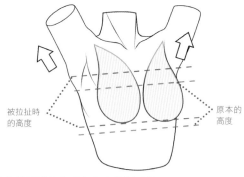

被拉扯時的高度

原本的高度

舉起手臂後肌肉被拉扯，胸部的高度也會改變。另外，也會有若干部分往垂直方向稍微延伸。

▶ 手臂靠在一起的動作

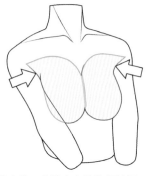

手臂往內縮之後，會讓左右的胸部接觸，乳溝的形狀不是 V 字，而是變成 I 字。

▶ 手臂打開的動作

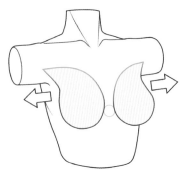

手臂打開後肌肉被拉扯，乳溝變寬。

▶ 穿著內衣時

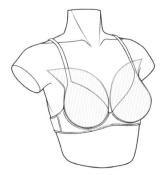

穿上內衣後形狀會被修正，胸部頂點的位置會變高。此外，乳溝會變深。

▶ 穿著衣服時

胸部的下方會形成像圖片這樣的空隙。

思考讓胸部更引人注目的表現方式

胸部依照姿勢與大小能有廣泛的表現，下面就來介紹看上去柔軟、富有魅力的表現方式範例！

▶ 身體向前傾的表現

離開身體，被重力拉扯後前端會變尖。

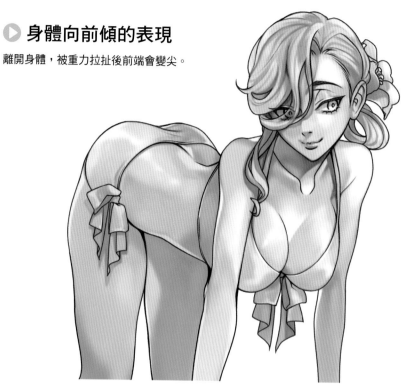

▶ 身體向後彎的表現

抬起手臂後胸部的高度會改變。另外即使尺寸改變，胸部開始鼓起的位置也不會變。

臉

上半身

下半身　服裝　表現方式

47

11 把鎖骨想得超簡單

Q. 我是鎖骨癖。雖然有嘗試從各種角度描繪角色，不過包含鎖骨在內，從脖子到肩膀一帶都畫不好。

A. 理解骨骼和肌肉的構造之後，就會讓作畫變得更加自然！

カワバタロウ
業界資歷 11 年

嘗試修改！

雖然鎖骨配合肩膀角度的連動十分出色，不過若是能意識到皮膚底下的骨頭與肌肉的構造，就會讓作畫變得更加理想！

▶ **不出色的作畫**　　　　　　▶ **吸睛作畫**

胸鎖乳突肌

斜方肌

肩胛骨

鎖骨

試著描繪斜方肌吧！想像從脖子後面環繞黏在鎖骨上的感覺。並非脖子→肩膀，而是脖子→斜方肌→肩膀，中間加上斜方肌就會變得更自然！

脖子

斜方肌

肩膀

理解脖子～肩膀周圍的構造！

脖子～肩膀周圍在人體之中也是特別立體、構造複雜的部分，所以容易混亂。先理解骨骼和肌肉的構造，分成容易描繪的簡單圖形，把資訊整理一下吧！

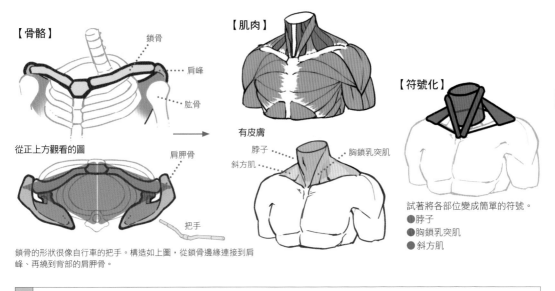

【骨骼】
鎖骨
肩峰
肱骨
從正上方觀看的圖
肩胛骨
把手

鎖骨的形狀很像自行車的把手。構造如上圖，從鎖骨邊緣連接到肩峰、再繞到背部的肩胛骨。

【肌肉】
有皮膚
脖子　胸鎖乳突肌
斜方肌

【符號化】
試著將各部位變成簡單的符號。
●脖子
●胸鎖乳突肌
●斜方肌

實際描繪看看！

① 先把脖子周圍的部位分成 2 個。

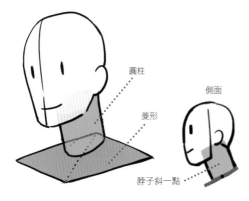

圓柱
菱形
側面
脖子斜一點

② 決定斜方肌和胸鎖乳突肌的配置位置

綠點的位置不用太精確。在圓柱上方標記點就會是粗壯的脖子，在下方標記點就會變成纖細的脖子。

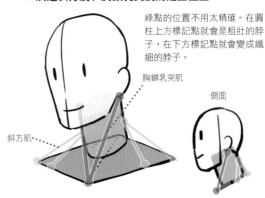

胸鎖乳突肌
斜方肌
側面

③ 擦掉線條重疊的部分

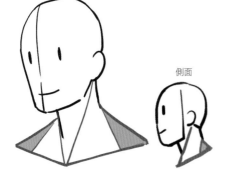

側面

④ 注意骨頭和肉的凹凸描繪

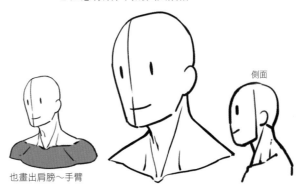

也畫出肩膀～手臂
側面

從各種角度描繪看看吧！

描繪脖子到肩膀周圍的時候，添加遠近感、鎖骨部分也要視情況彈性移動，就是畫圖時的困難之處。底下將透過各種角度的範例，解說描繪時的重點！

▶ 正面

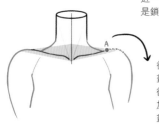

首先先決定脖子和附近一帶的配置，也就是鎖骨的位置。

從鎖骨的前端（A）如畫圓般連接手臂。最後在脖子到肩膀之間加上斜方肌的線條，畫起來就更容易了。

▶ 斜向

▶ 側面

▶ 俯瞰

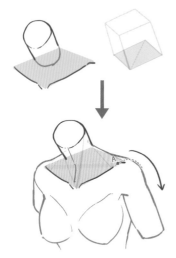

▶ 低角度

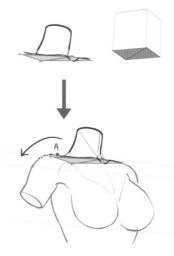

菱形的部分要一邊想像立方體一邊畫出視線水平，脖子周圍的素描就會變得不易變形！

いちあっぷ POINT

肩膀的動作會帶動鎖骨的動作。因為鎖骨也會左右不一致地活動，所以請想像配置位置的菱形區塊分成兩半。也記住右邊圖中肩關節的可動範圍，留意自然的姿勢呈現！

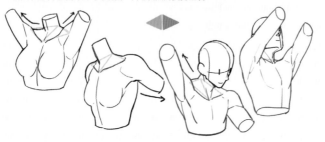

【肩關節的可動範圍】

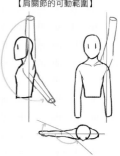

思考讓鎖骨更引人注目的表現方式！

如果想讓鎖骨顯眼一點，建議大家選擇凸顯上半身的構圖。此外，情境和小配件也很重要。從衣服空隙隱約可見，或是戴項鍊等手法都能讓性感度倍增，創作出令人心跳加速的畫作。影子也非常重要，有光的地方淡一點、形成影子的地方深一點，鎖骨周圍的骨骼和肌肉線條就會清楚可見，具有層次感。

▶ 範例

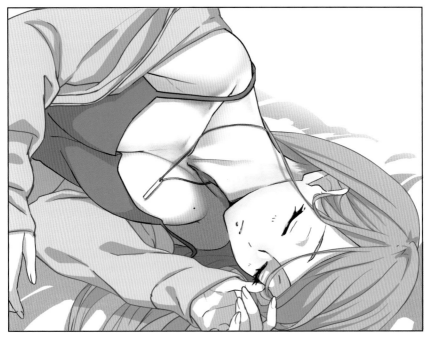

臉

上半身

下半身　服裝　表現方式

12 腹部的肉感表現

Q. 雖然能畫出沒有凹凸的平坦腹部，卻畫不出有肉感的柔軟肚子。

A. 因為腹部沒有骨頭，所以請從附近的肋骨和骨盆著手，繪製出肌肉和脂肪等隆起表現。

おくじら
業界資歴4年

嘗試修改！

人物的平衡描繪得很好。為了讓圖畫變得更出色，可以呈現以腹部為主軸的身體動作，或是藉由添加陰影，讓插畫呈現立體感。

▶ 不出色的作畫　　　　　　　▶ 吸睛作畫

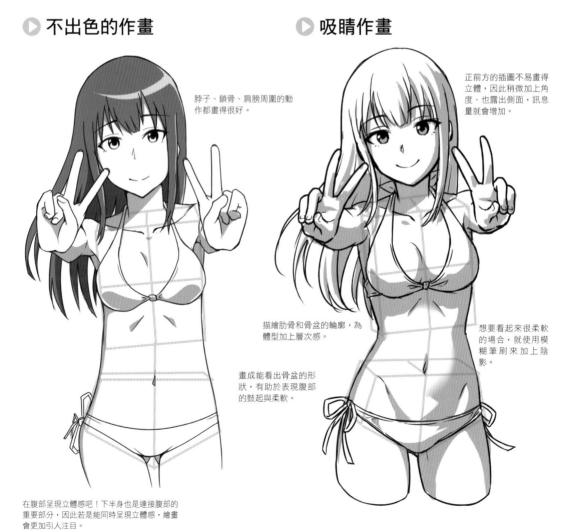

脖子、鎖骨、肩膀周圍的動作都畫得很好。

正前方的插圖不易畫得立體，因此稍微加上角度、也露出側面，訊息量就會增加。

描繪肋骨和骨盆的輪廓，為體型加上層次感。

畫成能看出骨盆的形狀，有助於表現腹部的鼓起與柔軟。

想要看起來很柔軟的場合，就使用模糊筆刷來加上陰影。

在腹部呈現立體感吧！下半身也是連接腹部的重要部分，因此若是能同時呈現立體感，繪畫會更加引人注目。

理解腹部的構造

藉由理解構造，就能夠自由自在地畫出想像中的角色腹部。

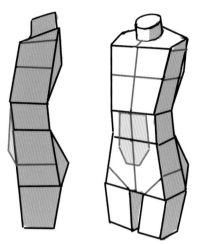

▲將肋骨和骨盆替換成長方體等簡單的形狀，記住構造更有
　助於作畫。

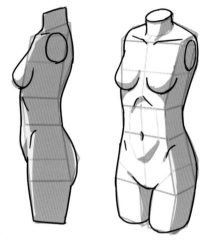

▲藍色範圍是呈現腹部立體感的重點。在肚臍下側呈現鼓起，就
　會變得像女性的腹部。

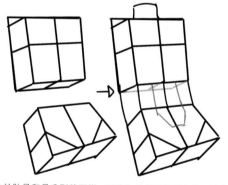

▲由於肋骨和骨盆形狀不變，可作為指標來進行作畫。決定肋
　骨和骨盆的角度之後，可像是填補間隙般描繪腹部。

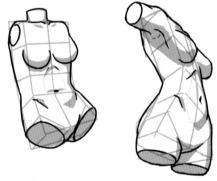

▲利用這個方法，就連繪製角度變化大的軀幹和複雜的姿勢都變
　得輕鬆許多。

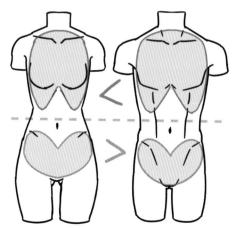

▲女性和男性的骨盆大小與肋骨大小有差異。

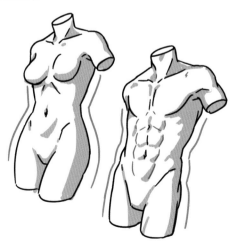

▲女性的肋骨和骨盆之間有餘裕，形成腰身。男性的肌肉容易變
　大，所以呈現在輪廓上。

腹部凹凸的表現方法

就算籠統地說是腹部，表現方法也會隨著想描繪角色的不同而有差異。注意腹部的各個重點，確實理解它們各自的狀態是什麼樣子。

▼就算是比較緊實的腹部，只要理解凹凸的部分，加上陰影就能表現出柔軟。

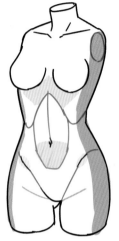

- ●側面
- ◎肋骨的凸出
- ——腹肌線條（凹陷）
- ◐下腹的鼓起
- ◑骨盆的凸出
- ——腿根的皺紋

▼想像光從斜上方照射，凸出的下側深一點，並不凸出的部分淡淡地加上影子。

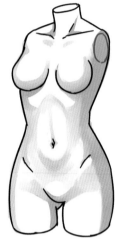

加上淡淡的腹肌線條，就會形成腹部緊實的印象。

想要展現柔軟的部分，透過模糊處理來讓顏色融合會比較輕鬆。

▼加上脂肪的表現就能畫出柔軟的質感。以下就將腹部周圍容易附著脂肪的部分進行圖解。

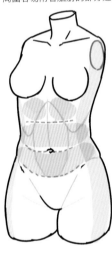

想畫得稍微豐滿時

脂肪容易凸出的部分

身體彎曲時容易形成皺紋的部分

▼腹肌的線條淡一點、肋骨下方的影子淡一點，就會變成有脂肪的肚子。

肚臍畫成橫向擠壓的形狀，便能呈現脂肪的柔軟。

骨盆的凸出部分不太會附著脂肪。

 POINT

- ·加上扭轉強調脂肪的皺紋、藉由身體後仰讓腹部的鼓起呈現在輪廓上、或是稍微畫出連到輪廓內側的線條，就能表現前後感，強調立體感。
- ·不用實線畫，藉由陰影畫出立體感，就更容易呈現柔軟的印象。

54

思考讓腹部更引人注目的表現方式

透過幾個範例，介紹讓腹部看上去很吸引人的表現方式。

◀「躺下的構圖」

想讓腹部顯眼時，首要的重點是在畫面大大地顯示。雖然躺下的構圖也有許多種，不過畫成跟這幅插畫相同的低角度構圖，更容易讓腹部成為主角。

▶「俯視的構圖」

如這種構圖在正中間畫上比例較大的肚子，就能讓腹部成為主角。此外，由於是從上方觀看的構圖，所以也利於表現腹部的立體感。

◀「身子向後彎的姿勢」

有動作的姿勢也能成為讓腹部好看的構圖。例如左圖這種身子向後彎的姿勢，可以畫出有張力的腹部。相反地想要呈現脂肪的細微差別時，推薦有點前傾的姿勢。

13 腋下的肌肉簡單一點

Q. 我是「腋下癖」。雖然想畫出性感的腋下，不過就是沒辦法畫好。

A. 記住肌肉的輪廓和明暗度，就能畫得性感。

カバネノラ
業界資歷 6 年

嘗試修改！

只要在某種程度上理解人體關節的動作就能畫出來。此外為了將腋下畫得富有魅力，要掌握肌肉的輪廓和明暗度配置等處理重點。

▶ 不出色的作畫

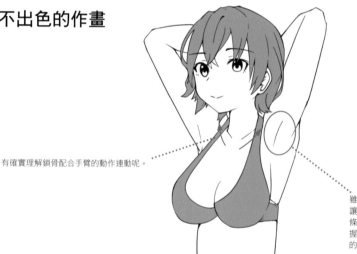

有確實理解鎖骨配合手臂的動作連動呢。

雖然腋下的這條線是從胸口延伸，不過是讓腋下看起來有魅力的重點。只不過，這條線要延伸到哪裡就變得含混不清了。掌握肌肉的位置與動作，就能畫出富有魅力的線條。

▶ 吸睛作畫

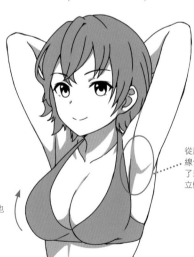

從胸部延伸的線條連接到肩膀的肌肉。表現肌肉的線條描繪過頭，就會給人肌肉發達的印象，因此除了想要讓人覺得顯眼的線條，建議藉由明暗度呈現立體感。

手臂舉起後胸部的肌肉也會提起，所以也要注意描繪胸部的動作。

理解腋下的構造

腋下有許多肌肉聚集，如果追求真實感就會變得很難描繪。因此建議將肌肉簡化。透過簡化就更方便我們去理解構造，只要描繪作畫時所需的部分即可，因此變得容易描繪。只要賦予插畫應該簡化描繪的輪廓和明暗度，就能一口氣提升腋下畫作的品質。

臉

上半身

下半身　服裝　表現方式

▶ 腋下周圍的肌肉構造

腋下周圍有各種肌肉聚集。因為要記住全部的肌肉太費神了，所以繪製腋下時要掌握所需的肌肉部位。

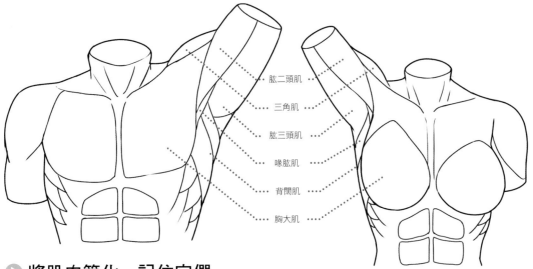

肱二頭肌

三角肌

肱三頭肌

喙肱肌

背闊肌

胸大肌

▶ 將肌肉簡化，記住它們

將肌肉簡化並且用顏色區分。光是如此，就會變得容易理解構造。

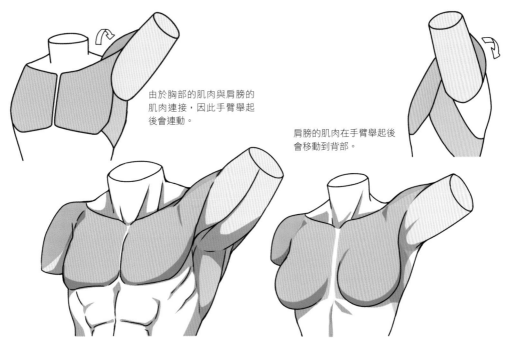

由於胸部的肌肉與肩膀的肌肉連接，因此手臂舉起後會連動。

肩膀的肌肉在手臂舉起後會移動到背部。

賦予明暗度、細緻地畫出胸部到肩膀的輪廓，這麼一來就能完成好看、富有魅力的腋下。

從各種姿勢和角度記住腋下的表現方式

能夠從各種姿勢和角度繪製腋下的話，傳達魅力的表現幅度就會增加。理解以顏色區分的各肌肉部位動作，再反映在自己的角色插畫上吧！

▶ 手臂舉起後胸部也會抬高

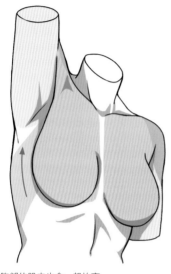

手臂舉起後胸部的肌肉也會一起抬高。

▶ 強調腋下的姿勢

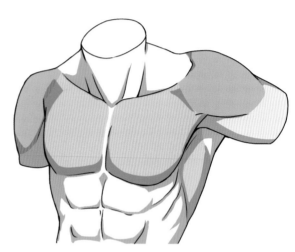

在手臂並未抬高的狀態下，描繪胸部與手臂的連接部位還是能夠強調腋下。

▶ 從各種角度觀看腋下的繪製

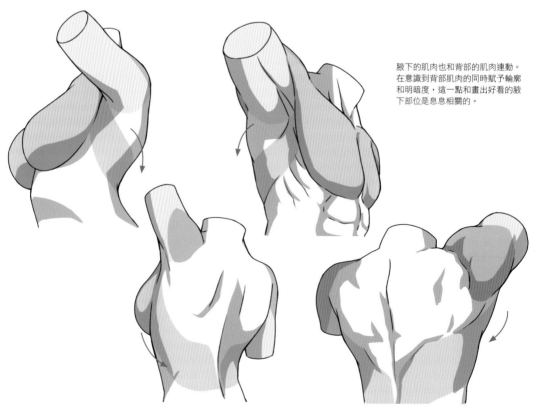

腋下的肌肉也和背部的肌肉連動。在意識到背部肌肉的同時賦予輪廓和明暗度，這一點和畫出好看的腋下部位是息息相關的。

思考讓腋下更引人注目的表現方式

藉由範例來介紹能讓腋下的呈現更加好看的姿勢與表現方式。

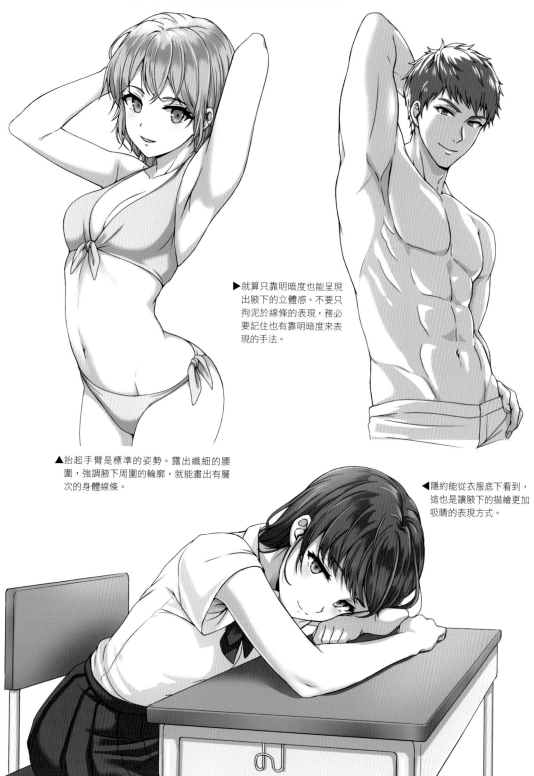

▶就算只靠明暗度也能呈現出腋下的立體感。不要只拘泥於線條的表現，務必要記住也有靠明暗度來表現的手法。

▲抬起手臂是標準的姿勢。露出纖細的腰圍，強調腋下周圍的輪廓，就能畫出有層次的身體線條。

◀隱約能從衣服底下看到，這也是讓腋下的描繪更加吸睛的表現方式。

14 了解臀部的連接

Q. 無法妥善地表現臀部和腿根的交界。該怎麼做才能把臀部畫得漂亮呢？

A. 先確實理解臀部的構造，以及與其他部位是如何連接的。這麼一來無論從任何角度都能畫出好看的臀部。

Toome
業界資歷 10 年

嘗試修改！

有腰身和鼓起的女性化表現畫得不錯。理解位於內側的骨骼與肌肉之後，感覺更添說服力。先決定脊椎的走向與腰部的方向，畫出輪廓吧！

▶ 不出色的作畫

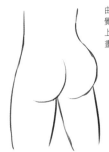

由於憑感覺描繪，所以圖畫感覺不協調。請先加上骨盆和它上方部位的肌肉配置再繼續畫。

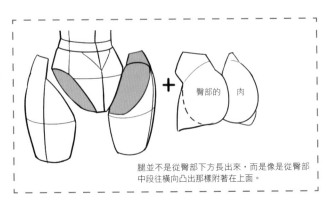

腿並不是從臀部下方長出來，而是像是從臀部中段往橫向凸出那樣附著在上面。

▶ 吸睛作畫

臀部的鼓起是因為肌肉上面有脂肪包覆。

肌肉就像圖中的紅色部分那樣，是以覆蓋骨盆的形式附著。下面的肌肉比上面大，脂肪也主要附著在下方，所以在站立的狀態下，臀部會變成下方鼓起的形狀。

由於女性身上的脂肪量比較多，所以幾乎看不見內側肌肉的形狀。按照想描繪的插畫，畫出適合角色的臀部吧！

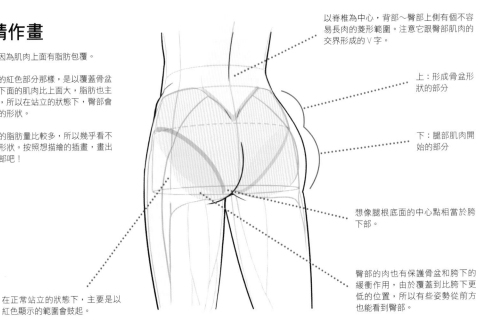

以脊椎為中心，背部～臀部上側有個不容易長肉的菱形範圍。注意它跟臀部肌肉的交界形成的 V 字。

上：形成骨盆形狀的部分

下：腿部肌肉開始的部分

想像腿根底面的中心點相當於胯下部。

臀部的肉也有保護骨盆和胯下的緩衝作用，由於覆蓋到比胯下更低的位置，所以有些姿勢從前方也能看到臀部。

在正常站立的狀態下，主要是以紅色顯示的範圍會鼓起。

理解臀部的構造

確實理解骨盆、肌肉的形狀與位置吧！因為男女有極大的差異，所以分別介紹兩者。

▶ 骨盤

【女性】

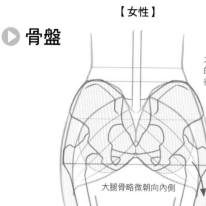

大腿骨向外側凸出般附著，臀部的肌肉宛如繞過骨頭的凸出般，往身體的側面延伸。

大腿骨略微朝向內側

女性的骨盆比男性更寬，呈現曲線。

【男性】

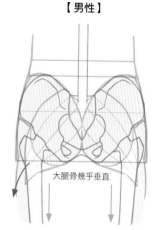

大腿骨幾乎垂直

男性的骨盆比女性狹窄，呈現直線。

▶ 肌肉

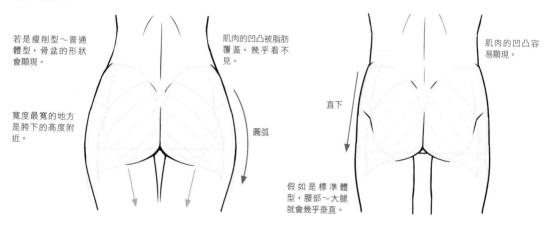

若是瘦削型～普通體型，骨盆的形狀會顯現。

寬度最寬的地方是胯下的高度附近。

肌肉的凹凸被脂肪覆蓋，幾乎看不見。

圓弧

肌肉的凹凸容易顯現。

直下

假如是標準體型，腰部～大腿就會幾乎垂直。

▶ 從側面觀看的圖

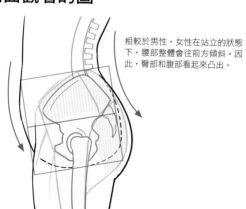

相較於男性，女性在站立的狀態下，腰部整體會往前方傾斜。因此，臀部和腹部看起來凸出。

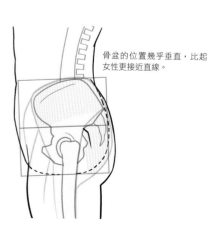

骨盆的位置幾乎垂直，比起女性更接近直線。

從各種姿勢和角度觀看的臀部表現方式

臀部的畫法也會隨著腿的動作和腰部的彎曲而改變。記住不同腿部和腰部角度影響下的臀部基本形狀，就能根據不同的組合畫出各種類型的臀部。

▶ 基本型

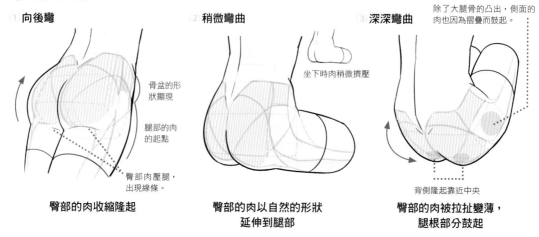

① **向後彎**

骨盆的形狀顯現

腿部的肉的起點

臀部肉壓腿，出現線條。

臀部的肉收縮隆起

② **稍微彎曲**

坐下時肉稍微擠壓

臀部的肉以自然的形狀延伸到腿部

③ **深深彎曲**

除了大腿骨的凸出，側面的肉也因為摺疊而鼓起。

背側隆起靠近中央

臀部的肉被拉扯變薄，腿根部分鼓起

▶ 腿前後打開

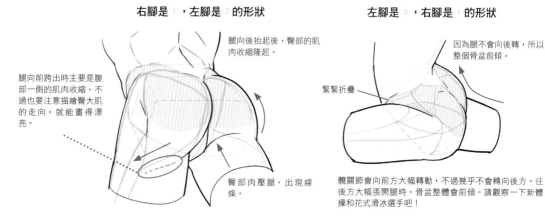

右腳是 ① ，左腳是 ② 的形狀

腿向後抬起後，臀部的肌肉收縮隆起。

腿向前跨出時主要是腹部一側的肌肉收縮，不過也要注意描繪臀大肌的走向，就能畫得漂亮。

臀部肉壓腿，出現線條。

左腳是 ③ ，右腳是 ① 的形狀

因為腿不會向後轉，所以整個骨盆前傾。

緊緊折疊

髖關節會向前方大幅轉動，不過幾乎不會轉向後方。往後方大幅張開腿時，骨盆整體會前傾。請觀察一下新體操和花式滑冰選手吧！

▶ 腿往橫向打開

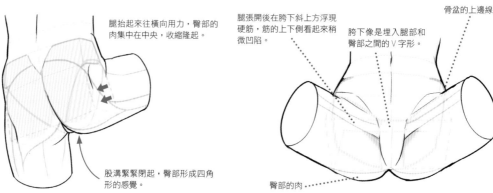

腿抬起來往橫向用力，臀部的肉集中在中央，收縮隆起。

股溝緊緊閉起，臀部形成四角形的感覺。

腿張開後在胯下斜上方浮現硬筋，筋的上下側看起來稍微凹陷。

胯下像是埋入腿部和臀部之間的 V 字形。

骨盆的上邊線

臀部的肉

思考讓臀部更吸引人的表現方式

介紹會讓人將視線投向臀部的好看姿勢與構圖的範例。以女性的情況來說,為了強調臀部的大小,會讓腰圍變細,或是在身體的輪廓加上層次,這也是一種方法。

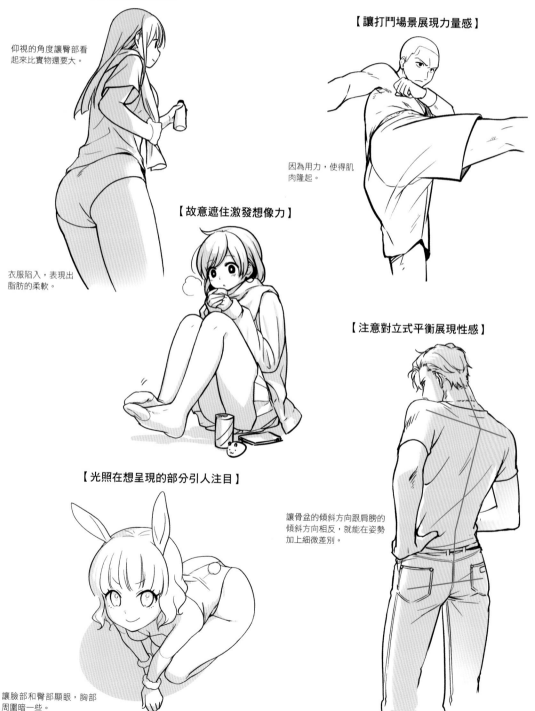

【加上畫面遠近感強調分量】

仰視的角度讓臀部看起來比實物還要大。

衣服陷入,表現出脂肪的柔軟。

【讓打鬥場景展現力量感】

因為用力,使得肌肉隆起。

【故意遮住激發想像力】

【注意對立式平衡展現性感】

讓骨盆的傾斜方向跟肩膀的傾斜方向相反,就能在姿勢加上細微差別。

【光照在想呈現的部分引人注目】

讓臉部和臀部顯眼,胸部周圍暗一些。

15 插畫風格的腿部畫法

Q. 腿部畫得像棒子一樣。
要怎麼做才能畫出有魅力的腿部呢？

A. 要確實理解雙腿的平衡、關節的動作與男女的差異等。

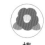

椿
業界資歷 6 年

嘗試修改！

由於腿部的輪廓是曲線，所以一眼就看出是女性的腿。可是因為平衡不均勻，所以看起來是姿態不佳的腿部。注意腿部的鼓起部分和凹陷部分的平衡，畫成有層次的腿吧！

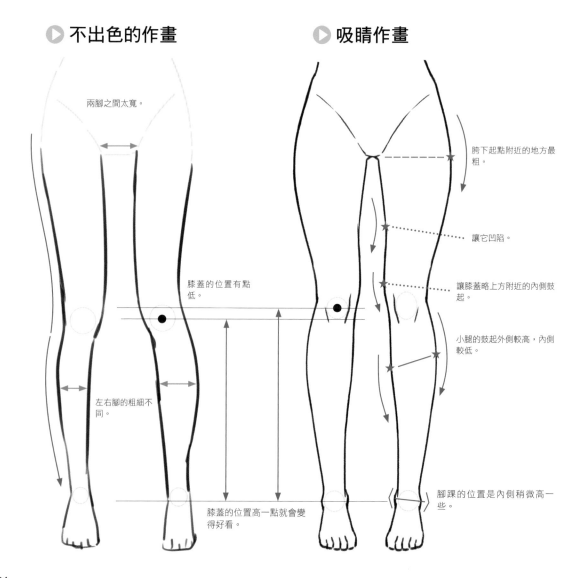

▶ **不出色的作畫**

兩腳之間太寬。

膝蓋的位置有點低。

左右腳的粗細不同。

膝蓋的位置高一點就會變得好看。

▶ **吸睛作畫**

胯下起點附近的地方最粗。

讓它凹陷。

讓膝蓋略上方附近的內側鼓起。

小腿的鼓起外側較高，內側較低。

腳踝的位置是內側稍微高一些。

腿部的基本畫法

腿部的表現方式會根據男女與狀態而大幅改變。充分想像想畫的插圖角色處於哪種狀態，理解腿部的動作吧！

▶ 直立時

【男性】

正面　　後面　　側面

縫匠肌

粗

傾斜

內側

腓腸肌

較細

較大

【女性】

正面　　後面　　側面

縫匠肌

粗

傾斜

內側

腓腸肌

細

較小

從正面和後面描繪男性的腿部時，讓線條略微有稜角吧！此外，描繪側面的腿部時要注意直線的線條，以及將足部的尺寸畫大一點。

注意女性腿部的圓弧。即使苗條也要意識到縫匠肌和腓腸肌，就能呈現具有說服力的立體感。此外從側面觀看時，女性的腿部是 S 字般的曲線，越接近足部就變得越細。

▶ 腿部彎曲時

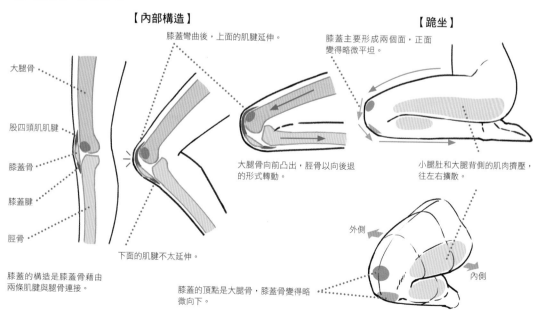

【內部構造】

膝蓋彎曲後，上面的肌腱延伸。

大腿骨

股四頭肌肌腱

膝蓋骨

膝蓋腱

脛骨

下面的肌腱不太延伸。

大腿骨向前凸出，脛骨以向後退的形式轉動。

膝蓋的構造是膝蓋骨藉由兩條肌腱與腿骨連接。

膝蓋的頂點是大腿骨，膝蓋骨變得略微向下。

【跪坐】

膝蓋主要形成兩個面，正面變得略微平坦。

小腿肚和大腿背側的肌肉擠壓，往左右擴散。

外側

內側

65

從各種姿勢和角度觀看腿部的表現方式

為了擴展作品的表現幅度，要讓自己能畫出各種腿部姿勢。以運作的髖關節、膝蓋、腳踝這3個點為主軸，檢視各個動作吧！畫出環切線和中心線之後便容易掌握立體感。

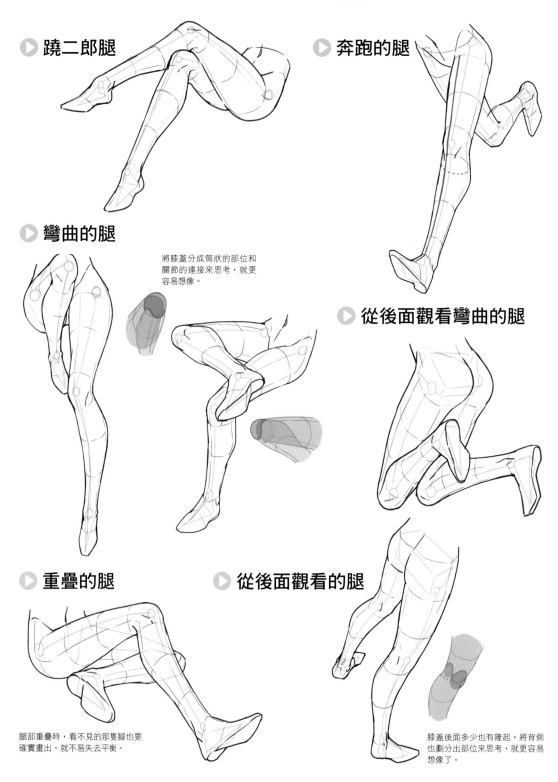

▶ 翹二郎腿

▶ 奔跑的腿

▶ 彎曲的腿

將膝蓋分成筒狀的部位和關節的連接來思考，就更容易想像。

▶ 從後面觀看彎曲的腿

▶ 重疊的腿

▶ 從後面觀看的腿

腿部重疊時，看不見的那隻腳也要確實畫出，就不易失去平衡。

膝蓋後面多少也有隆起，將背側也劃分出部位來思考，就更容易想像了。

思考讓腿部更吸引人的表現方式

這裡分別以男女來介紹凸顯腿部魅力的姿勢範例。

▶ **女生**　　　　　　　　▶ **男生**

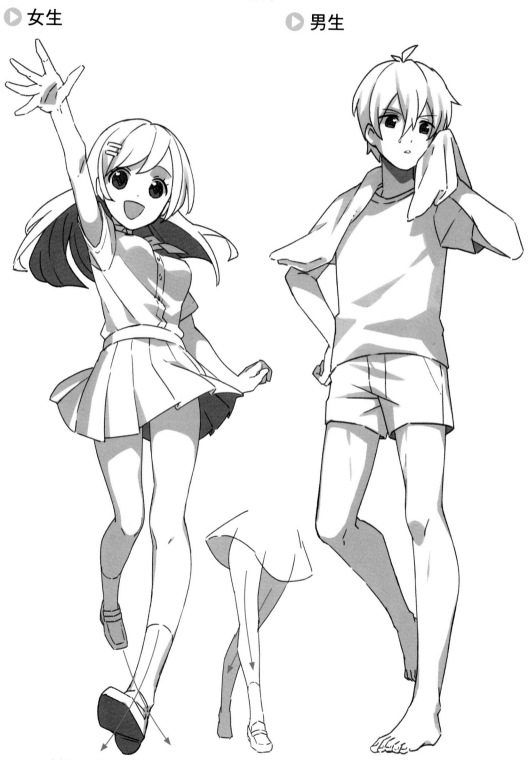

畫出交錯的雙腿，就會形成女性風格的姿勢。

注意肌肉的線條，就會變成瀟灑、男性化、結實的印象。

臉　上半身　**下半身**　服裝　表現方式

16 描繪就從腳下開始

Q. 趾頭的呈現不理想，變成沒有立體感的平坦足部。要怎麼做才能畫得好呢？

A. 連趾頭和腳踝等細微部分都仔細描繪，就能呈現足部的立體感。

リヲ
業界資歷 8 年

嘗試修改！

並非一口氣畫出足部，而是分解成每個部位，理解各個注意之處與意識到的部分。藉由分割思考，就能連細節也都充分注意到。

▶ 不出色的作畫

▶ 吸睛作畫

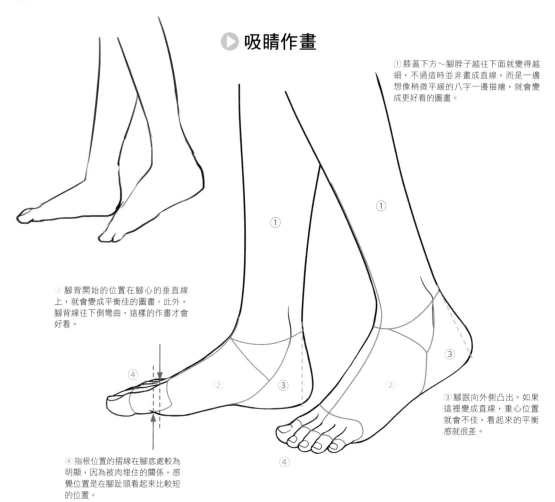

①膝蓋下方～腳脖子越往下面就變得越細，不過這時並非畫成直線，而是一邊想像稍微平緩的八字一邊描繪，就會變成更好看的圖畫。

②腳背開始的位置在腳心的垂直線上，就會變成平衡佳的圖畫。此外，腳背線往下側彎曲，這樣的作畫才會好看。

③腳跟向外側凸出。如果這裡變成直線，重心位置就會不佳，看起來的平衡感就很差。

④指根位置的摺線在腳底處較為明顯，因為被肉埋住的關係，感覺位置是在腳趾頭看起來比較短的位置。

理解足部的構造

開始描繪足部的形狀時，先從簡化的圖形描繪，才會比較容易浮現完成的印象。接著再來陸續加上腳踝、腳跟和腳趾的形狀吧！

①描繪配置位置

用長方形和三角形畫出大略配置。將腳脖子看成長方形、足部的底座看成三角形，便容易決定配置。

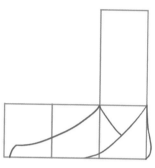

描繪側面的足部時，注意從腳踝到腳尖的長度大約是腳脖子寬度的 3 倍。

②決定足部細節的位置與形狀

在此依照實際的構造畫出輪廓吧！這時會決定想描繪的足部形狀與方向等。

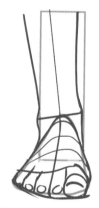

正面：
- 腳脖子斜向連結。
- 腳踝在外側與內側高度不同，外側比較低。
- 腳背的斷面變成略微偏向內側的拱形。
- 從上面觀看，腳趾排列會形成曲線。

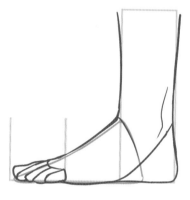

側面：
- 加上腳脖子的曲線吧！
- 添加腳跟的厚度。

③具體地描繪

以描繪的輪廓為基本，依照想畫的插畫調整線條，或是加上筋等等。下方的插畫範例僅先著重於腳趾部分的呈現，強調腳踝線和腳趾的方向。

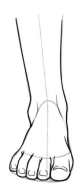

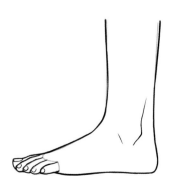

從各種角度觀看足部的表現方式

為了能畫出各種方向的足部，以下就分別從不同角度介紹足部。

▶ 正面

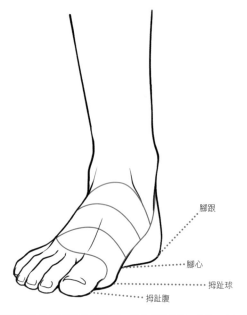

腳跟
腳心
拇趾球
拇趾腹

想像腳趾的排列呈現扇狀再畫，就能呈現縱深。此外，為了能看清足部的各個部分，在輪廓畫出凹凸的表現。

▶ 後面

根據腳踝的畫法讓腳尖朝向內側，角度就能呈現說服力。此外因為是繪製程度較少的角度，所以畫出腳跟的肌腱就會呈現立體感。

▶ 側面（外側）

▶ 側面（內側）

外側與內側的差異
・內側的腳踝不明顯。
・從外側看不見腳心。
・雖然也得看腳趾的尺寸感而定，不過相對於外側觀看角度會讓全部的腳趾看上去呈現扇狀排列，從內側幾乎只看得見拇趾。

70

思考讓足部更吸引人的表現方式

在此介紹幾個讓足部更加美觀的插畫範例。思考構圖，畫出適合自己心目中插畫的足部吧！

▶ **加上畫面遠近感的構圖**

▶ **想要呈現曲線的構圖**

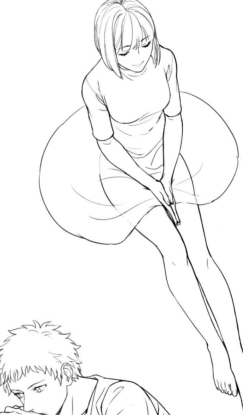

▶ **手指用力的構圖**

17 掌握衣服皺褶的方法

Q. 我沒辦法因應服裝的厚度、質感、動態等去畫出不一樣的皺褶。

A. 注意作為基礎的身體、皺褶的基本法則、布料材質這3點吧！

はざま
業界資歷 10 年

嘗試修改！

雖然能掌握有特色的皺褶，不過看起來衣服與裡面的體型並不一致。依照身體的立體感，思考加上皺褶的方法吧！

▶ **不出色的作畫**

由於 T 恤沒有配合手臂和腰部的線條走向，所以看起來有些不搭調。

也要注意衣服的材質。

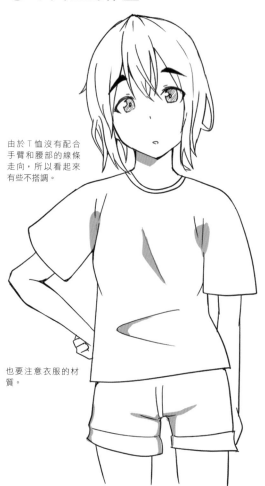

▶ **吸睛作畫**

讓 T 恤配合身體的線條，就能決定加上皺褶的方法與地方。

T 恤很柔軟，又是薄材質，所以加上曲線型細皺褶。

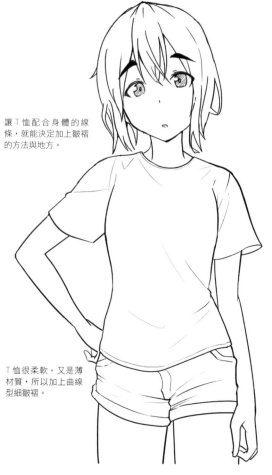

描繪皺褶時的 3 個要素

試著理解衣服和皺褶的基本性質吧！事先在腦海內輸入這 3 項，就能大致掌握想描繪的衣服所形成的皺褶。

▶ 作為基礎的身體與皺褶的基本法則

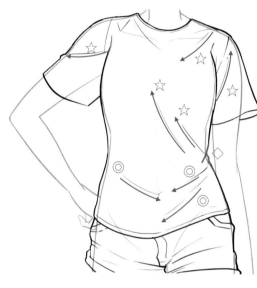

衣服的皺褶是因為拉扯、彎曲、下垂等動態造成的布料歪斜所形成的。確實畫出作為基礎的身體形狀，思考在哪個部分會形成怎樣的皺褶。

☆被拉扯的皺褶
如肩膀、胸部、手肘、手臂凸出的方向等，往繃緊的部分形成的皺褶。

◇彎曲的皺褶
像這幅插畫，由於腰部稍微抬高，腰圍部分被彎曲，所以形成這種皺褶。在手臂和腿部等處的關節部分，也因為布靠近，所以形成這種皺褶。

多段

◎下垂的皺褶
布由於重力下垂時形成的皺褶。以本插畫來說，就是從腰部繃緊的部分沿著身體圓弧，形成往下方走的皺褶。

▶ 布料材質

由於布很厚，所以折痕和角整體變圓。

【薄、厚】

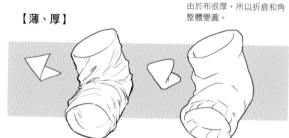

薄材質：
皺褶的寬度→細
皺褶的數量→多

厚材質：
皺褶的寬度→厚
皺褶的數量→少

【硬、軟】

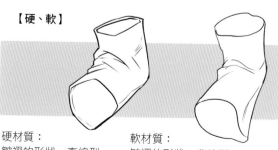

硬材質：
皺褶的形狀→直線型

軟材質：
皺褶的形狀→曲線型

いちあっぷ POINT

【縫製造成的差異】

手臂放下時，容易形成往肩膀的方向被拉扯的皺褶。

由於西裝等原本就被縫製成袖子垂下的狀態，所以往肩膀拉扯的皺褶不太顯眼。

在各種材質上的皺褶表現

介紹根據姿勢和衣服材質的差異，會形成怎樣的皺褶。

▶ 舉起一隻手臂的姿勢

☆…被拉扯的皺褶　◇…彎曲的皺褶　◎…下垂的皺褶

○素體、基本的皺褶

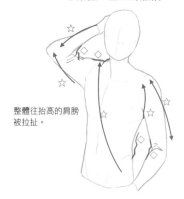

整體往抬高的肩膀被拉扯。

○襯衫（薄、硬）

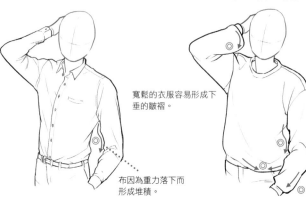

布因為重力落下而形成堆積。

○大學T（厚、軟）

寬鬆的衣服容易形成下垂的皺褶。

▶ 回頭的姿勢

○素體、基本的皺褶

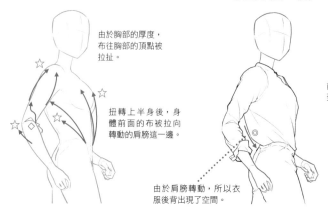

由於胸部的厚度，布往胸部的頂點被拉扯。

扭轉上半身後，身體前面的布被拉向轉動的肩膀這一邊。

由於肩膀轉動，所以衣服後背出現了空間。

○上衣（薄、軟）

○羽絨衣（厚、軟）

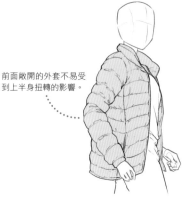

前面敞開的外套不易受到上半身扭轉的影響。

▶ 手插進口袋的姿勢

○素體、基本的皺褶

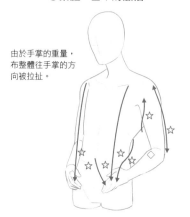

由於手掌的重量，布整體往手掌的方向被拉扯。

○連帽上衣（厚、軟）

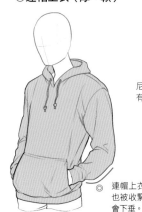

連帽上衣的布料厚，袖口也被收緊，所以這個位置會下垂。

○登山連帽上衣（厚、硬）

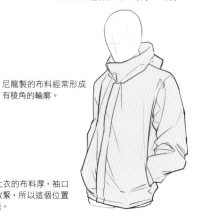

尼龍製的布料經常形成有稜角的輪廓。

有效果的衣服皺褶

皺褶並不只是因為確實存在才要畫出來，事實上它還具有表現質感與動作等方面的作用。在此將介紹幾種表現方法。

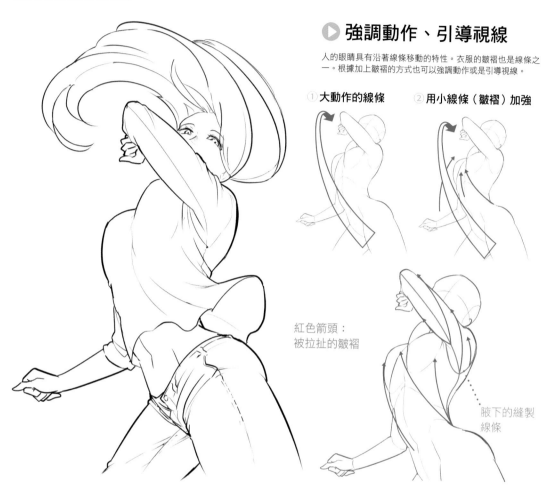

▶ 強調動作、引導視線

人的眼睛具有沿著線條移動的特性。衣服的皺褶也是線條之一。根據加上皺褶的方式也可以強調動作或是引導視線。

① 大動作的線條　　② 用小線條（皺褶）加強

紅色箭頭：
被拉扯的皺褶

腋下的縫製
線條

▶ 線條的強弱　　　　## ▶ 線條的節奏

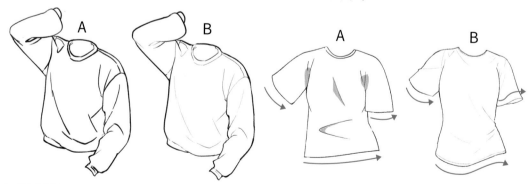

A：所有線條皆以一定的粗細描繪，就會變成生硬、平面的印象。

B：試著改變輪廓線條與皺褶線條的粗細。讓皺褶的線條更細一點，就會帶給人柔和的印象。

由於 A 的下擺、袖口的形狀固定，所以給人靜態的印象。另一方面，像 B 這樣改變左右線條的形狀，或是在線條增添變化就會呈現動感。

18 在下半身服裝形成的 2 種皺褶

Q. 我畫不出因為衣服厚度、質感、動態所造成的皺褶差異性。該怎麼做才好呢？

A. 理解形成皺褶的理由吧！這麼一來就能讓圖畫具有說服力。

さわわ
業界資歷 3 年

嘗試修改！

務必要意識到裡面的素體，試著思考在哪邊容易形成皺褶，就能畫出更棒的皺褶。與此同時，也請理解衣服的材質和加上皺褶的法則吧！

▶ 不出色的作畫

▶ 吸睛作畫

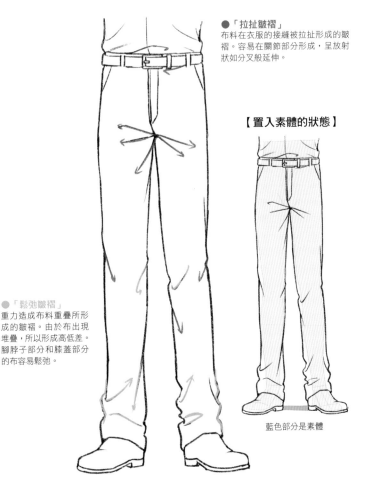

●「拉扯皺褶」
布料在衣服的接縫被拉扯形成的皺褶。容易在關節部分形成，呈放射狀如分叉般延伸。

【置入素體的狀態】

●「鬆弛皺褶」
重力造成布料重疊所形成的皺褶。由於布出現堆疊，所以形成高低差。腳脖子部分和膝蓋部分的布容易鬆弛。

藍色部分是素體

注意繪製皺褶時的基礎

皺褶的繪製有一定的規則。希望大家能先理解容易形成皺褶的部分和應該留意的重點。以下就介紹相關的步驟。

①決定想畫的輪廓

在這個階段定下服裝的質料與質感。

▶ ②決定皺褶的走向

注意關節，畫出「拉扯皺褶」與「鬆弛皺褶」。

● 「拉扯皺褶」：由於在接縫和關節附近被拉扯，所以大致畫出皺褶的走向。

● 「鬆弛皺褶」：由於布重疊，所以注意帶有圓弧的線就會形成不錯的皺褶。

③沿著走向加上皺褶與
　高低差

「鬆弛皺褶」部分在輪廓追加高低差。

不同質感所造成的皺褶表現方式

依照布料的質感差異，加上皺褶的方式與數量也會改變。掌握各自的特徵，配合環境與質感等條件就能畫出具有說服力的圖畫。尤其要記住一點，硬一點的布料皺褶較多、軟一點的布料皺褶則會變少。

▶ 緊身褲

又硬又薄的布料。形成正好沿著素體開展的輪廓。在關節部分皺褶特別多。

▶ 牛仔褲

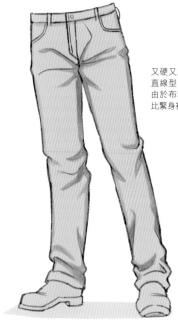

又硬又厚的布料。會出現直線型、較厚重的皺褶。由於布料厚，所以要畫出比緊身褲還大塊的皺褶。

▶ 針織運動褲

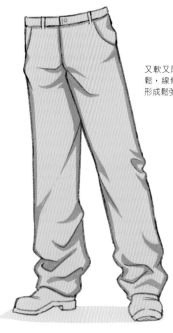

又軟又厚的布料。輪廓寬鬆，線條是曲線型。容易形成鬆弛皺褶。

▶ 西褲

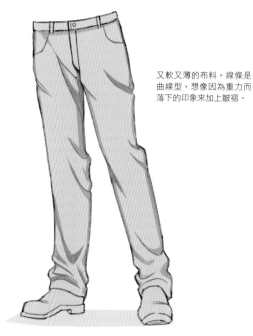

又軟又薄的布料。線條是曲線型，想像因為重力而落下的印象來加上皺褶。

思考更吸引人的表現方式

為角色添加動作，或是衣服寬鬆的場合會讓皺褶更吸睛。沿著皺褶加上影子，還能讓圖畫具有說服力和立體感，作畫時請留意這一點。

▶ 褲子

【加上影子的褲子】

因為素體與動作出現的拉扯皺褶、鬆弛皺褶清楚可見。褲子依照腳彎曲的樣子和位置，也會讓繪製皺褶的方式改變，請一邊觀察細微的皺褶一邊進行。

▶ 裙子

【加上影子的裙子】

由於裙子不會直接顯現素體的線條，所以不太看得到拉扯皺褶和鬆弛皺褶。畫皺褶時請留意身體貼合衣服的腰部，以及與其連結的腿部動作。比起作為設計而畫的折線，依照動作加上的皺褶在繪製時更應該優先處理。

插畫製作環境

請和大家分享你的插畫製作環境！

■ 使用的電腦是哪一種？

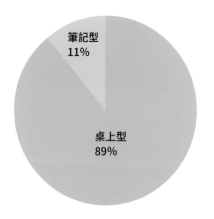

筆記型
11%

桌上型
89%

■ 電腦的作業系統是什麼？

Mac
28%

Windows
72%

■ 使用的繪圖板是哪一種？

iPad
26%

液晶手寫板
41%

平板電腦
33%

■ 使用哪種插畫製作工具？

Procreate
5%

其他
7%

SAI
7%

CLIP STUDIO
PAINT
44%

Photoshop
37%

■ 推薦哪些方便的工具？

👑 第 1 名：Pinterest
收集插畫製作時不可或缺的照片資料，受到許多創作者支持。

👑 第 2 名：DesignDoll
作為人體參考用。CLIP STUDIO PAINT 的 3D 模組也被運用於相同的需求。

👑 第 3 名：Blender
透過 3D 畫出背景或物件的簡單輪廓，非常好用。

■ 推薦哪些技法書？

👑 第 1 名：《色彩與光線：每位創作人、設計人、藝術人 都該有的手繪聖經》
詹姆士・葛爾尼 著

👑 第 2 名：《Vision: Color and Composition for Film》
Bacher, Hans P. 著

👑 第 3 名：《藝用 3D 人體解剖書：認識人體結構與造型》
烏迪斯・薩林斯，山迪斯・康德拉茲 著

※3 冊的日文版皆由株式會社 Born Digital 發售中。

學會視覺效果出色的技巧！

構圖、姿勢

由這群創作者傳授！

ばば　　　　ミヤ　　　　岩仲　　　星河　昂

19 立繪的重點在於素體

Q. 我不擅長畫立繪。
要怎麼做才能畫得好呢？

A. 為了消除直立感，請在手腳的姿勢加上前後感，
或是配合角色明快的氛圍，為足部加上動作吧！

ばば
業界資歷4年

嘗試修改！

充分畫出人物的平衡感。為了讓成果更理想，可試著幫角色加上適合的表情、呈現出臉部的動態。

▶ 不出色的作畫

雖是活力女孩的氣質，不過身體的動作很少，所以活力減半。

手腕轉向外側彎曲，在右臂也呈現動作。

手的描寫和內八等要素也與角色的情感有關，因此誇大這個設定來加以活用，立繪就會變得更好看。

▶ 吸睛作畫

上半身宛如伸展般略為偏移，以呈現縱深。

頭略往左前方傾斜，一邊想像角色看著向左手伸出的前方、一邊進行繪製。

腳脖子伸直，在左右足部的動作添加差異吧！

從骨架的畫法重新檢視！

描繪立繪之時最基本的就是骨架。如果骨架歪斜，就不會完成想像中的畫面，反之若是骨架畫得好，就能自由自在地畫出適合角色的立繪。

▶ 骨架的畫法

❶ 決定頭的方向，然後決定火柴人整體的平衡。尤其先決定足部的著地位置，這麼一來便容易取得平衡。

❷ 根據火柴人潤飾。胸部、腰圍和腰部等要素都各自加以潤飾，便容易掌握立體。

❸ 照著灰色線條傾斜，直立感就會消失，也會變得好看。

❹ 像是邊意識手臂和雙腿連結身體的感覺邊描繪，同時留意軀幹和腰部的立體感，就會變得容易想像。

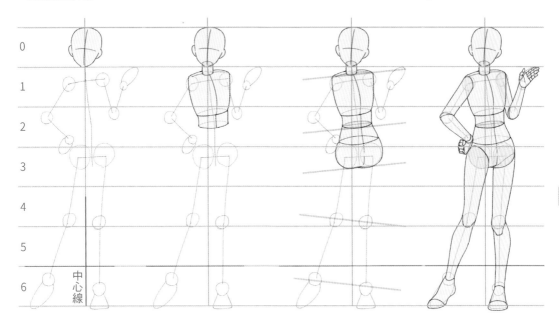

❺ 配合骨架來潤飾角色，素體便完成。

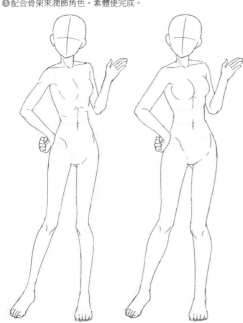

【加強活力印象的姿勢】

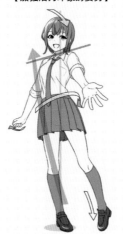

【加強女孩氣質的姿勢】

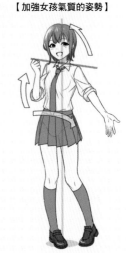

■ 無法決定姿勢時

試著先想像想描繪的角色的個性、台詞與表情吧！角色的設定決定後也能讓人更容易想像姿勢。

繪製時不要破壞人體的比例

描繪人物時為了漂亮地呈現，平衡感非常重要。雖然人體的比例也會因為想描繪的角色不同而發生變化，不過只要能記住標準就能大致有所依據，因此非常方便。

▶ 標準的人體比例

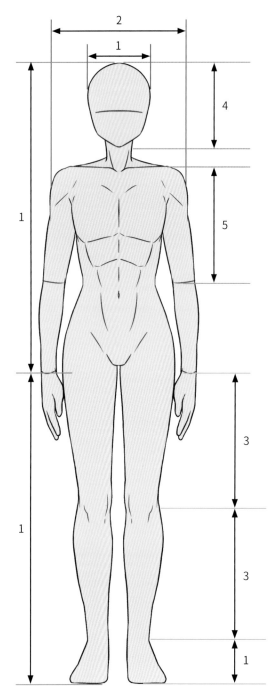

▶ 手掌和臉部的比例

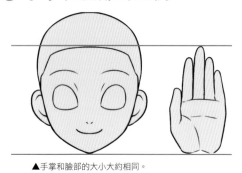

▲手掌和臉部的大小大約相同。

▶ 手臂和腿部的比例

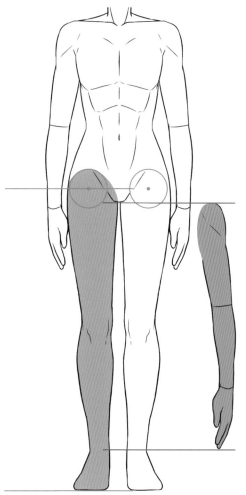

腿根～腳跟

84

實際描繪角色

想描繪的角色形象決定後，就來思考適合角色的立繪吧！在此，以男女各自的設定為例，介紹應該留意的重點。

【男性】（年齡：25～30歲）
・想像挺胸時，肩膀往外側打開
・胸圍與腰圍（臀部）大約相同
・腳尖朝向外側
　└看起來沉穩有餘裕
・強調大腿部的中央附近，小腿的略上側（粗一點）

【女性】（年齡：17～24歲）
・挺胸時，肩胛骨之間縮緊
　└想像肩膀往背側縮
・腰身特別細
　└臀部大一點，更能呈現層次
・脖子相對於頭部大小比男性還要細
・膝蓋盡量不朝外
　└擺出武術架勢或運動等意圖展現果敢的場合為例外
・髖關節（腿根的位置）較寬

【各自的對立式平衡】

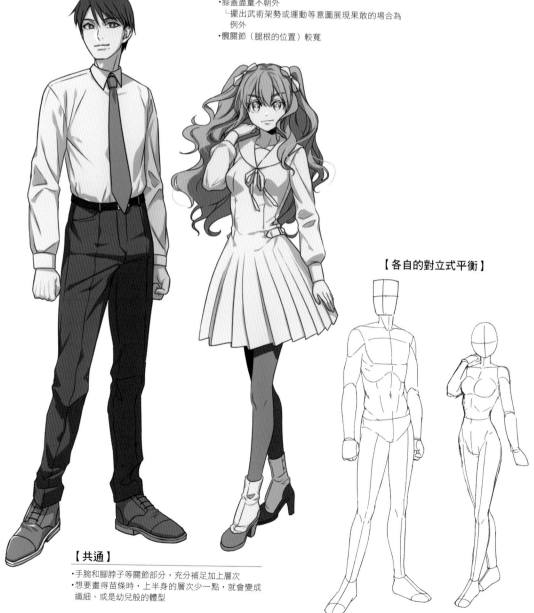

【共通】
・手腕和腳脖子等關節部分，充分補足加上層次
・想要畫得苗條時，上半身的層次少一點，就會變成纖細、或是幼兒般的體型

20 避免不協調的姿勢

Q. 姿勢有點不協調。
要怎麼做，才能畫出好看的姿勢呢？

A. 理解人類自然的動作與構造吧！如此一來姿勢的不協調感就會消失。

ミヤ
業界資歷6年

嘗試修改！

確實取得等身的平衡。接著要意識到重心，理解隨之而來的身體細節是如何動作，就能讓動作具有說服力。

▶ 不出色的作畫

左右手畫相反了。除此之外，也得意識到人物的朝向和角度。

也要注意衣服的構造和加上皺褶的方式等。

也要確實思考足部的方向。如果像這樣讓右半身承受體重，人就會倒下來。

▶ 吸睛作畫

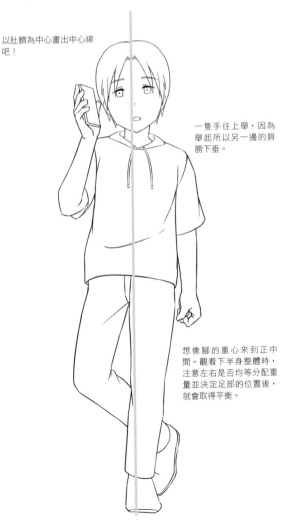

以肚臍為中心畫出中心線吧！

一隻手往上舉，因為舉起所以另一邊的肩膀下垂。

想像腳的重心來到正中間。觀看下半身整體時，注意左右是否均等分配重量並決定足部的位置後，就會取得平衡。

構思姿勢

構思姿勢的重點，在於能否充分理解想描繪的姿勢是什麼構造。請將想畫的姿勢拍成照片，或者是參考網路上的構圖等資料來畫吧！下面就來介紹幾個簡單的姿勢。

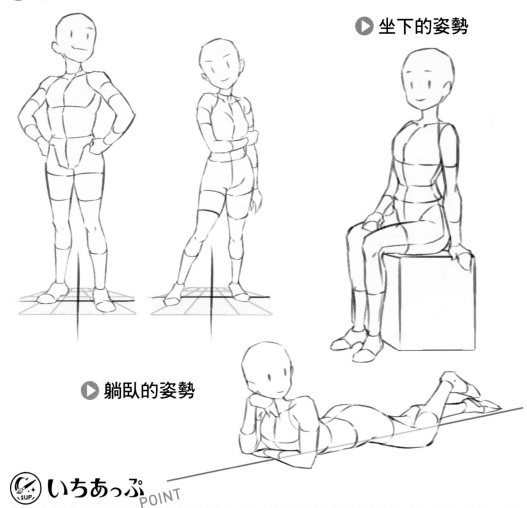

▶ 站立的姿勢

▶ 坐下的姿勢

▶ 躺臥的姿勢

✨ いちあっぷ POINT

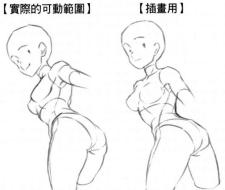

【實際的可動範圍】　　【插畫用】

為了取得平衡而參考實際的人體固然很重要，不過其中也有例外。

想要同時畫出胸部與臀部兩邊的姿勢時，一般人只會像左邊插畫一樣扭轉腰部。不過這樣會變難看，所以要學右邊插圖稍微誇大地扭轉。

注意關節的動作

介紹主要關節部位的可動範圍和活動方式。藉由理解可動範圍，無論任何構圖都能畫出感覺自然的人物。

▶ 手臂

手肘不像手指尖一樣可以立即轉動。轉到另一側總算可以看見。

【從側面觀看時】　　　　　　　　　　　　　【從正面觀看時】

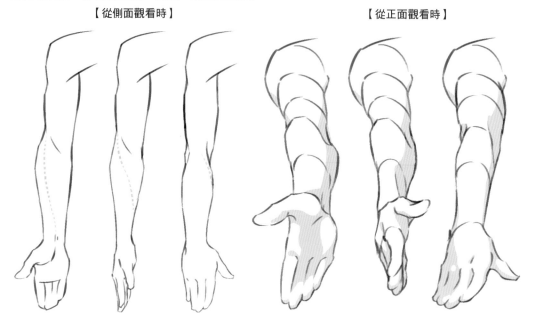

▶ 肩膀

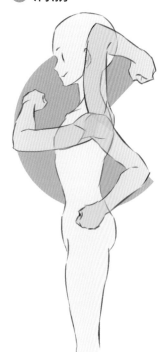

▶ 腿部

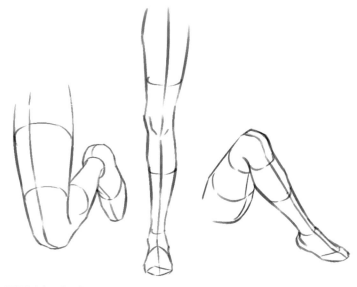

腿部基本上不管是伸直或是膝蓋彎曲時，膝蓋與足部的中心線都會一致。雖然扭轉腳脖子多少會移動，不過這種姿勢並不多。

注意人體自然的動作

平常若是沒注意，就無法掌握人體自然的姿勢。如果想要描繪自然的角色插畫，就從日常的各種情景觀察人體的構造和身體的動作吧！底下將介紹幾個人物的細微動作所造成的插畫變化作為例子。

▶ 人站立的樣子

【一般】　　　　　　【駝背】

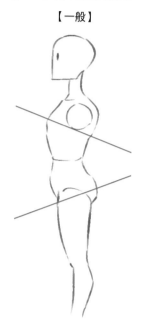

基本上挺胸，抬起臀部的角色看起來比較好看。

為了立起前傾的上半身使得腰部向前。結果，特徵就是腹部附近有肉堆積。

▶ 舉起手臂的原理

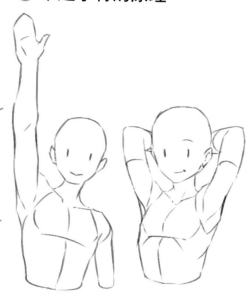

舉起一隻手臂時，舉起的那邊肩膀抬起，另一邊則是下降。另外，兩邊同時舉起時背部會縮起，變成挺胸的姿勢。

▶ 有動作的姿勢

注意人體動作的走向，出現動作的插畫就會具有說服力。在動態姿勢之中，扭轉的表現很重要。

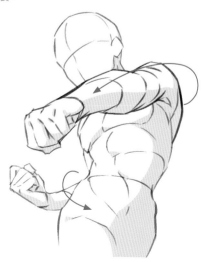

【善加利用壓縮表現】

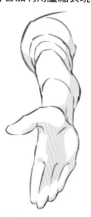

畫成上臂短、前臂不太短時，整體呈現就會是漂亮的手臂。此外，這時要確實描繪手肘和手肘後面的部分。

21 構圖想呈現的重點擺在主角

Q. 請教我好看的構圖方式。

A. 思考哪邊才是最想呈現的部分，就能給予觀看插畫者更強烈的印象。

岩仲
業界資歷
10 年以上

嘗試修改！

縱使能畫出滿意的角色，若是構圖不夠好，就無法完全表現角色的魅力。請透過理解構圖，來加強插畫吧！

▶ 不出色的作畫

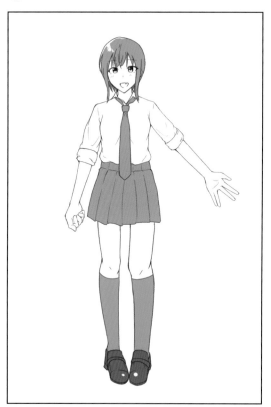

如果是這種插畫，由於臉部、手、姿勢全都毫無保留地展露，所以乍看之下印象會減弱。思考一下希望觀看者注意角色的哪個部分，就能完成不錯的構圖。

▶ 吸睛作畫

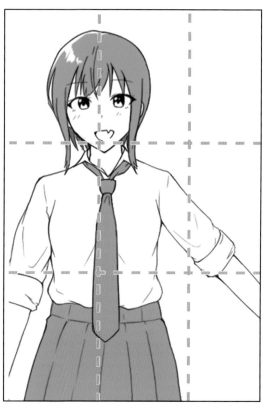

光是拉近鏡頭也能加強角色的印象。例如，像上圖這樣拉近處理就會產生感覺角色近在身邊的效果。此外，注意三分構圖法也能畫出具有節奏感，安排得當的插畫。
（※ 所謂三分構圖法，是指將畫面縱橫分別分成三等分，並將描繪對象配置在交點與線條上的構圖。）

好看的構圖

為了讓畫面帶有動態感，請試著意識到圖形，並且進行能將視線引導到角色身上的背景配置，藉此找出好看的構圖吧！底下將介紹幾個範例。

用物件圍繞對象，給人窺看般的印象。上方插畫是藉由圍成三角形，在畫面產生節奏感。

將對象置於消失點，就能把畫面遠近感當成集中線使用，就算是沒有動作的場面也能引導視線。

意識到圓形的構圖有種穩定保守的印象。雖然不易產生動作，不過對於往內側集中能量的插畫很有效果。

思考鏡頭的位置

在鏡頭角度下點工夫，就能說明狀況或是表達角色的心情。這裡也會介紹幾個範例。

從收下禮物的人觀看的角度。具有讓觀看插畫的人自己直接感受面對面的效果。在想像人際關係的情境等很有效。

 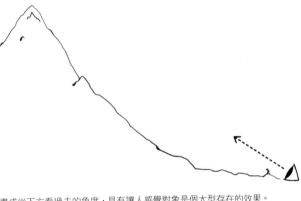

畫成從下方看過去的角度，具有讓人感覺對象是個大型存在的效果。

 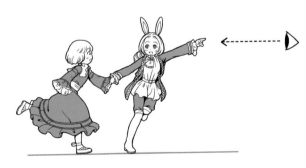

目光與角色的視線對齊，能以接近角色的視線，將角色眼中的世界和感覺到的氣氛傳達給觀看插畫者。

找出最佳的構圖

即使使用同一幅插畫，印象也會隨著配置而改變。注意筆下角色想強調的部分，還有想要給人的印象，試著探索構圖的方向吧！

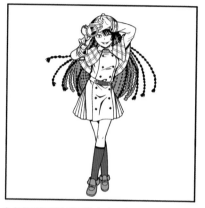

角色整體配置在畫面的中心，由於全身都能看見，因此雖然每個要素都很淡薄，不過這種構圖適合用來說明角色是怎樣的人物。

畫布的留白加大，就能給人角色正在進入畫布的途中，或是正要離開的印象。大塊留白引起的不搭調以及角色有一部分未能被看見，都給予觀看者想像的空間。

幾乎消除留白，可以讓觀看插畫的人感受到壓迫感。在想要凸顯表情或特定的部位時也很有效。

22 襯托角色的技巧

Q. 雖然想畫出符合角色氣質的插畫，可是卻無法決定構圖。

A. 簡單明瞭非常重要。
試著誇大地描繪角色吧！

星河　昂
業界資歷
10 年以上

嘗試修改！

由於角色的動作少，所以整體是文靜的印象。為了畫出好看的構圖，表情和姿勢誇大一點吧！

▶ 不出色的作畫

因為表情貧乏，所以不易決定構圖的方向。這是角色
插畫，因此決定情感等設定之後再來思考構圖吧！

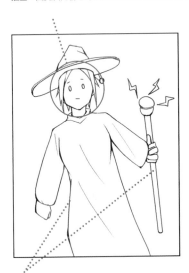

角色和法杖都是正面朝向前方，由於缺乏遠近
感，因此變成平面的構圖。因為畫出了動作少
的姿勢，所以看起來宛如直立不動。

在手臂、腰部和腿部的關節呈現動作，觀
看整體插畫的時候也變得容易意識到動
作。

確實描繪身體的線條，女性角色就會變得
好看。

▶ 吸睛作畫

光是這樣誇張地添加表情，對於觀看者也會變成容易理
解的插畫。

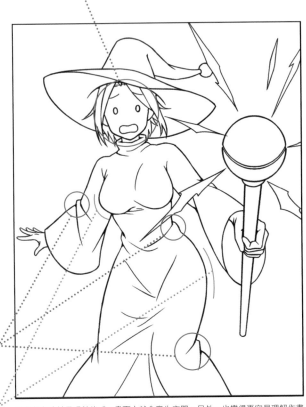

讓角色和法杖呈現前後感，畫面中就會產生空間。另外，也變得更容易理解作畫
想呈現角色的哪個部分，因此能完成漂亮的構圖。

思考疏密程度

藉由思考疏密，就能引導觀看插畫者的視線。首先，要向各位解說疏密引起的視線引導是什麼。

① 密度固定時

由於點陣看起來平均，所以沒有特別引人注目的部分。

② 中央的密度提高時

視線想必自然地被引導至點陣密集的部分。這種點陣密集的地方稱作「密」。

③ 中央的密度降低時

這種情況也能將視線引導至空白部分。這種減少點陣的描繪，密度降低的地方稱作「疏」。

巧妙活用②和③的「密」與「疏」，就能將視線引導至插畫中想呈現的重點。其中尤其要記住的要點，在於「無論疏密，視線都會投向插畫整體中比例較少的部分」。

▶ 檢視實際的構圖，來思考疏密的程度

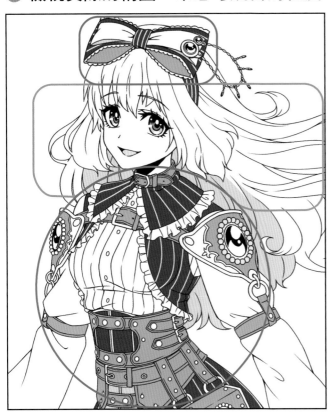

像這幅插畫，藍色部分比紅色部分比例還要少，所以視線被引導至藍色部分。為了在觀看插畫時能讓觀者的視線自然被引導至臉部，臉部以外的描繪量要增多。

另外，如果只去注意臉的部分，就會發現眼睛的描繪比重較多。在描繪少的地方會形成「疏」，所以更能把臉部當成主角、帶給人深刻印象。

紅色部分⋯描繪多的部分
藍色部分⋯描繪少的部分

決定想呈現部位的優先順位

一邊思考想要在插畫中呈現的東西，一邊組成構圖吧！這時為了讓視線集中在想呈現的部分，活用各種視線引導正是重點。現在就以角色插畫為例，來找出視線引導的訣竅吧！

▶ 一般的插畫

為了讓整體圖像好看，採用往下看角色的俯瞰構圖。這張插畫中零散地配置了引人注目的東西，適合想要毫無遺漏地展現整體的場合。不過就角色插畫來說，透過視線集中在臉部的姿勢與構圖的組合，就能完成簡單明瞭的畫面。

▶ 視線被引導到臉部的插畫

這邊的插畫促使視線被引導至臉部。在最容易集中視線、比框架的中心略上方的位置，有角色的臉部、武器、以及揚起的左手。藉此在臉部的位置增加訊息，讓視線更容易受到引導。

いちあっぷ POINT

構圖的思考方式不只固定的視線引導，還有移動的視線引導。像這幅插畫的構成就是插畫中最想呈現的「①臉部→②武器→③揚起的左手」，依這樣的順序讓視線流向插畫整體。

另外，加以描繪圖中被藍色圈起來的部分，能起到視線引導的中繼作用。

活用視線引導

藉由活用視線引導，就會更能傳達想要呈現畫面的哪個部分。以下介紹視線引導的例子。

▶ 賦予主題排列順序

將主題按照重要性以尺寸和配置的地方來表現順序吧！下面的插畫利用了遠近感和框架內的三角形。

這張插畫由於主題大小一致的關係，所以不清楚究竟是希望觀看者能將主要的關注放在哪個地方。

另一方面，這張插畫藉由活用遠近法將主題區分成大、中、小。如此一來，就能將視線引導至最大的主題。

▶ 利用對比引導視線

除了主題的大小與配置的地方，活用對比也能讓主題呈現差異。

這張插畫大致上塗上顏色，近前的主題與內側的主題同等描繪。由於這種風格會被用於繪製路人或背景等場合，所以並不適合這次的插畫。

比起左邊的插畫，這張的內側主題對比很清楚，所以視線被引導至內側的主題。不只如此，將近前位置的主題也進行模糊處理，就更能區別。

插畫進步檢查表

專注於插畫製作會變得不易客觀看待，在這種情況下直接完稿，往往會畫出不搭調的圖畫。建議在草圖完成以後，隔個一天再看一次。這麼一來就有助於客觀檢視，也更能精煉作品。這裡準備了精煉作品時的檢查表。請連同自己不擅長的部分一併進行參考。

☑ 不了解的東西是否有看著資料描繪？

碰到不了解的東西，看著資料描繪就會有說服力。若是角色插畫，就瀏覽衣服的構造與皺褶、小配件的設計等資料，留意描繪吧！不理解實物的構造，單憑想像描繪就會欠缺說服力。

☑ 繪圖時是否有意識到立繪？

經驗不足會容易忘記立體的感覺。在輪廓的階段注意人物的斷面與側面，就更容易掌握立體感。在熟悉之前不妨把所有物體當成立方體或圓柱等。

☑ 畫面是否有明暗的層次？

建議草圖完成到能理解色調和明暗度為止。這是為了便於在草圖階段掌握畫面的印象。請在這個階段確認明暗是否有層次吧！明暗對比較弱，畫面就會變成模糊的印象。

☑ 畫面的訊息量是否有層次？

先來決定想呈現畫面哪個部分的優先順位吧！比起畫面整體全都塞滿訊息，加上層次就能引導視線，讓人知道應該看哪裡。

☑ 畫面是否具有前後感？

如果畫面具有前後感，就能帶給人產生空間的印象，呈現出可看之處。

☑ 將插畫縮小確認印象

近年來透過智慧型手機等物的小型螢幕觀看插畫的機會增加了。在電腦上作畫就是在大畫面畫插畫，因此就容易和使用智慧型手機觀看的印象產生差異。所以每次作畫的時候，請都試著將插畫縮小來確認印象吧！

學會視覺效果出色的技巧！

明暗度

由這群創作者傳授！

marina

ぼうしや

23 藉由影子產生立體感

Q. 我不知道人物是以何種形式落下影子。

A. 確實理解光照射的方向與人物的立體感吧！

marina
業界資歷 6 年

嘗試修改！

是否有充分思考明暗度再加上影子，會使角色的立體感大為不同。請了解恰當的明暗度吧！

▶ **不出色的作畫**

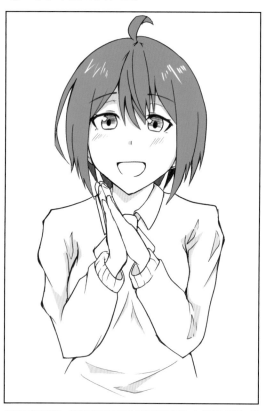

▶ **吸睛作畫**

構圖有確實描繪，臉部周圍和衣服的皺褶等也確實加上細微的影子。但另一方面，整體的影子數量較少，加上的方式也不一致，所以插畫變得平面。

為了消除不一致，請先設定光源吧！藉由設定光源，在一定的方向加上影子，就會呈現統一感。另外，不只細微的影子，也試著畫出關注部位的大片影子吧！如此一來，插畫就能呈現立體感。

檢視各種明暗度

不只直射光會形成影子，根據場面不同也會出現各式各樣的明暗度。在此將介紹變換光源位置時，會如何形成影子。

▶ 來自前面的光

▶ 逆光

▶ 來自下面的光

▶ 來自上面的光

▶ 來自斜上方的光

▶ 來自斜上方的光＋反射光

試著大致落下影子

來理解影子會落在人物的哪邊吧！藉由理解影子大致落下的位置，就會知道影子容易出現在怎樣的地方。

▶ 肌膚的影子

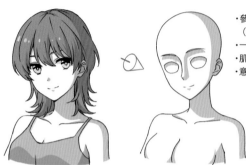

- 參考特別容易形成影子的部分。
 （眉下、鼻梁、雙眼皮、脣下等）
- 一邊記住眼睛是球體這件事一邊加上影子。
- 肌膚的影子盡量注意加上漂亮的曲線，就能呈現光滑感。
- 意識到鎖骨的凹處，加上影子。

▶ 頭髮的影子

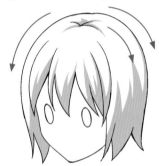

- 從髮際線配合髮流加上影子。
 注意髮絲加上細影就會變得更像頭髮。

【無視髮流和髮絲的影子】　　【注意髮流和髮絲的影子】

▶ 衣服的影子

【軟布的情況】

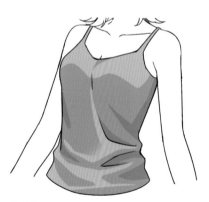

- 由於容易出現皺褶，所以細微的影子較多。
- 注意布落下的方向再加上影子。
- 因為衣服承受重力，所以基本上是筆直落下，想像多出來的布在下方累積。

【硬布的情況】

- 由於皺褶數量較少，所以是大略加上大片影子的感覺。
- 特別要注意的是如果西裝等加上太多細微皺褶，就會變成穿舊的印象，所以一邊注意布料厚度與張力等高級感、一邊調整影子的數量吧！

試著呈現前後感

根據明暗度也能讓動作呈現立體感。也要注意構思插畫整體時的明暗度。

▶ 呈現前後感的基本

近前的部位明亮，內側的部位調暗，插畫就會產生前後感。像左邊的插畫，在往內側縮的腳和手臂、後頭部的頭髮等落下大片影子。

▶ 呈現前後感的應用

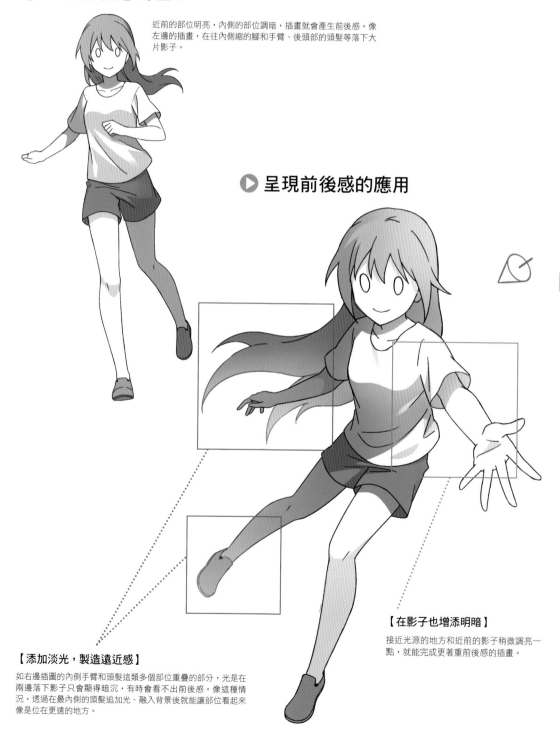

【添加淡光，製造遠近感】

如右邊插圖的內側手臂和頭髮這類多個部位重疊的部分，光是在兩邊落下影子只會顯得暗沉，有時會看不出前後感。像這種情況，透過在最內側的頭髮追加光、融入背景後就能讓部位看起來像是位在更遠的地方。

【在影子也增添明暗】

接近光源的地方和近前的影子稍微調亮一點，就能完成更著重前後感的插畫。

24 陰影之下的戲劇感

Q. 我不清楚為了配合所畫插畫氣氛的有效明暗度該如何處理。

A. 理解各種明暗度的種類，思考適合所畫插畫的明暗度吧！

ぼうしや
業界資歷 4 年

嘗試修改！

現實中存在著自然光、室內光或間接照明等各種光源。不過在插畫中，減少光源數量畫面才會看起來俐落。請決定主要的光源吧！

▶ 不出色的作畫

角色的氣氛和姿勢都畫得很好。不過，由於明暗度很平淡，所以整體變成沒有凹凸的插畫。

▶ 吸睛作畫

設定主要的光源，在空間加上陰影讓場面產生故事性。光源越少就越能呈現戲劇性的印象，光源多則會變成日常的印象。像上面的插畫，配合角色懶洋洋的感覺集中光源，就會增加角色的魅力。

試著呈現明暗差

如果沒有明暗差，整體就會變成含糊的畫面。清楚地加上明暗，插畫的氣氛就會大幅改變。請試著加上與所畫插畫相襯的明暗度吧！

【只有大致加上影子的狀態】

變成簡單、容易親近的印象。在日常的插畫或不顯眼的配角等，建議加上這種程度的陰影感。

【追加具體的影子，加強光源的狀態】

可以添加豐富感和戲劇性的印象。想描繪更具體的場景時，或是描繪剪取故事片段般的插畫時很有效。

【追加反光與漸層的狀態】

由於看起來像是被更強烈的光線照射，所以插畫呈現華麗感。雖然也得看光源本身的強度，不過像左邊插圖這樣清楚地加上明暗，角色就會好看。想要在插畫呈現高級感時，就直截了當地添加明暗吧！

試著畫成逆光

在照片等也會使用的技法，利用逆光把畫面調暗，就能完成戲劇性氛圍的插畫。

▶ 確實掌握光源的位置

理解光源和由此發出的光的方向吧！依照光照射的角度與位置，形成影子的面積和加上影子的方式將有所不同。

【光源偏向上方時】　　　　　　　　　　　　　光源

光源位於上方時，在頭部和肩膀等處加上面積較大的反光。由於光的面積變大，所以對比強烈，可以表現出更有明暗差的畫面。

【光源偏向後方時】

光源位於後方時，在角色的邊緣加上較細的反光。因為和光源來自上方時相比，對比感較少，所以背景和角色融合得不錯，可以呈現具有統一感的畫面。

此外，依照左右哪一邊有光源，會形成有反光的一邊和沒有反光的一邊。像左邊的插圖由於光源在左側，所以角色的右側沒有加上反光。

強調輪廓

利用明暗度強調輪廓，就能為插畫添加戲劇性的呈現，或是凸顯細節和想要讓人注意的部分。

【戲劇性的呈現】

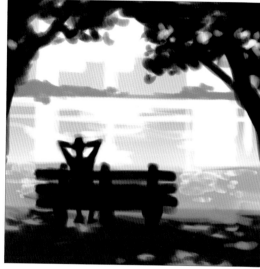

背景和影子等明度極暗，其他調亮，就能表現出戲劇性的印象。明暗差越強烈就越有效。

【強調表現】

在黑暗的背景中配置光，加大對比使畫面俐落，就能讓主題顯眼。

いちあっぷ POINT

只要稍微講究室內的明暗度，畫面的戲劇感就會一口氣增加，因此採用看看吧！如上方的插畫，光是在空間內配置小配件或人物，也能完成富有魅力的一幅畫。場所和窗戶的位置改變，明暗度的位置也會改變。如果有具體的印象，就觀察類似的照片或圖鑑等吧！另外，依照加上的光線強度與色調，也能表現時段。

推薦的插畫進步方法

請和大家分享推薦的插畫進步方法！

👑 **第 1 名：「認真地完成畫作」**

· 如果從來就沒有認真地完成畫作，就不會知道自己不足的部分。

· 因為最容易確認自己目前的實力。

·「認真作畫給第三者看」的緊張感有助於進步。

👑 **第 2 名：「臨摹」**

· 因為可以接近自己想像的畫風、了解基礎、得知畫得好的人的技術。

· 因為目標很明確，所以能夠客觀地檢視不足的地方。

· 因為以「想畫的畫風」畫圖感覺最開心。

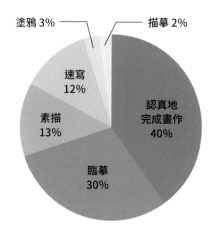

塗鴉 3%　　描摹 2%

速寫 12%

素描 13%

認真地完成畫作 40%

臨摹 30%

👑 **第 3 名：「素描」**

· 在素描中，空氣感、質感、光與影等看不見的東西都要觀察「感受」再描繪，所以能夠鍛鍊想像力。

· 如果是角色插畫，建議持續進行人體素描。

👑 **第 4 名：「速寫」**

· 仔細觀察人體走向與動作的能力，在描繪角色時是進步的捷徑。

· 記住各種姿勢，是為了在情境設定呈現深度。

請告訴大家你在作畫時特別有效的進步方法！

· 欣賞各種畫作，每個部位都要練習。

· 把作為目標的畫師畫作擺在旁邊描繪。

· 以自己不會畫、不擅長的東西為主，總之就是試著去畫。在滿意之前會購買資料，或是調查參考資料，試著自己研究。重點是理解不擅長的部分為何無法上手。

· 花時間臨摹、描摹、素描，完成 1 幅畫。

· 拿給畫得好的人看，請他不用客氣盡量修改，這樣最能進步。

· 一邊調查並仔細觀察，再一邊作畫。並非不經意地作畫，養成調查的習慣之後就能畫得比想像中還要好，於是越畫越開心，想要進行各種不同的挑戰。

· 每天都要畫。

· 身邊要有認識的競爭對手。

· 閱讀整骨和醫學類書籍，可以從理論上理解骨盆的運動和關節的可動範圍等。

· 總之要留意流行的插畫。

· 欣賞許多畫師的畫，當成知識儲存。

· 觀看許多人的創作過程。

· 在社群網站上追溯覺得「喜歡」的畫師過去的插畫，分析「喜歡」的理由。

· 從動畫師的畫可以學習簡化過的人體動作的基礎。

· 以 1 小時繪畫等為主進行練習。反覆嘗試在 1 小時內可以完成怎樣的畫作。能夠掌握現階段的本領，也能當成完成前的時間分配與構圖的練習。

· 利用雜誌的看到飽服務（Rakuten Magazine 或 D Magazine 等），比起印刷媒體性價比更高，也能在手機、電腦或 ipad 等多種裝置上一邊閱覽一邊練習。

· 素體練習時加上正中線和環切透視線比較能加深理解。

· 減少線條、影子只使用 1 種顏色等，練習以較少的訊息呈現立體感。

· 嘗試用自己的畫風畫出喜歡的動畫或遊戲的 1 個畫面（並非描摹）。可以學習加上效果的方式和創作一幅畫的氣氛。

· 關於人體，如果有不清楚的畫面角度就製作 3D 資料，模仿描繪，讓這些轉化為肌肉記憶。

PART2

向人氣創作者請教！

講究的作畫技巧

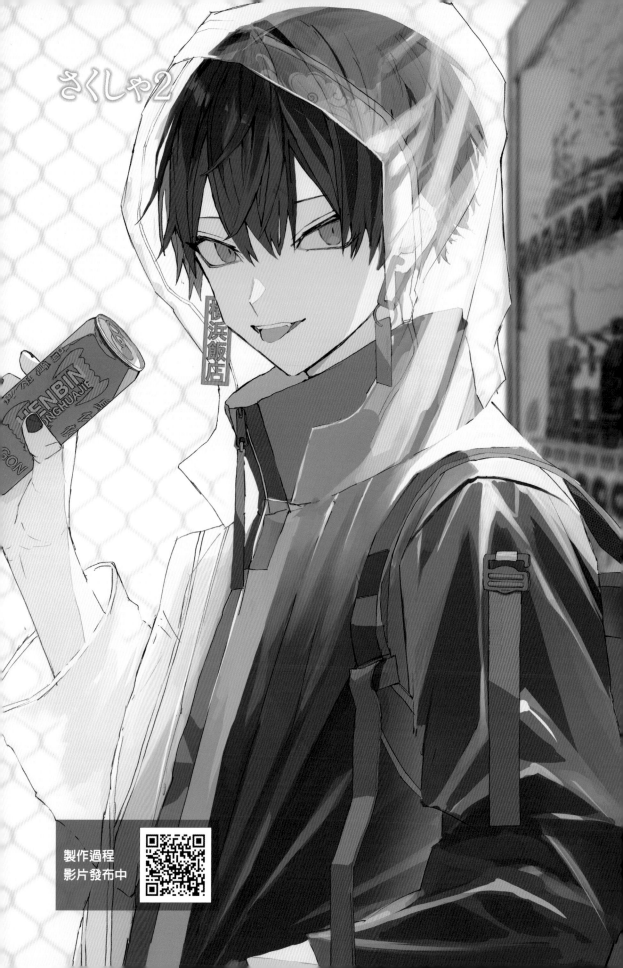

01 製作草圖

首先決定插畫的顏色和主題。根據決定的內容將角色設計、構圖、草圖一口氣完成，不過途中要是不滿意，或是想到了其他更好的方案就從頭來過，反覆這樣的步驟。既然是基於興趣畫插畫，當然最好是畫自己喜歡的圖。

■ 草圖範例 1

以藍、紅、白為主，吃蛋糕的賽博龐克風男子。

講究 POINT

用 Colors 這款 App 製作接近印象的配色，根據這個製作草圖。

以喜歡的顏色朱紅色為主，主題風格是復古電話型手機殼和老虎刺青的角色。

在這個階段使用油漆桶和深色鉛筆（筆刷尺寸 200 左右，不透明度 80 左右）上色。

■草圖範例 3

像是 Uber Eats 外送員的男人。
想像正在吃 CalorieMate、魔爪、in 果凍等即食食品。

■草圖決定

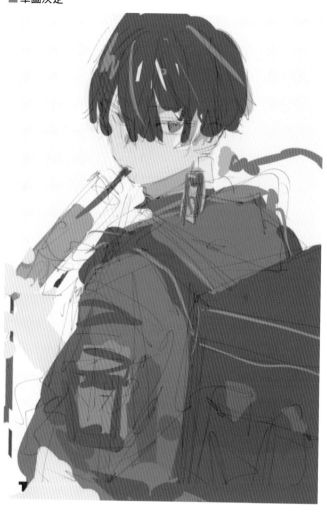

挑出草圖範例 3 的顏色與主題再繼續精煉。

也讓他背著 Uber 風格的背包。

 講究 POINT

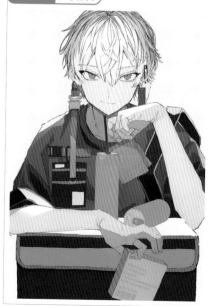

其實草圖範例 3 也完成到這種程度。突然對畫到一半的插畫感到不滿意是常有的事。雖然也覺得很可惜，不過還是要追求自己滿意的插畫。

02 線稿、上色

和草圖時一樣，線稿和色彩也同時進行。一口氣畫完之後，反覆修正與調整。

■ 臉部

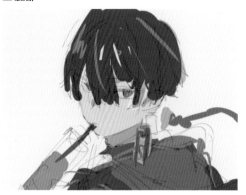

首先從臉部開始調整。臉部完成之後再描繪身體，情緒就會比較高昂，因此從自己喜歡的部分開始畫也很重要。減少臉部正面的訊息量，但是增加後腦杓的描繪，就會取得平衡。另外還刻意加上不自然的水彩界線。

■ 身體的草圖

因為臉部方向等在草圖的階段就改變了，所以重新完成身體和服裝等的草圖。由於之後也能消除，因此也畫出背包和小配件等物品之後，便容易想像完成的印象。

03 調整

角色大致完成了，因此接下來進行調整和變更。雖然暫且告一段落，不過在這個階段也是要進行試誤學習，畫成更理想的插畫。

在眼睛加上強烈的紅色。在這次的插畫中以最高彩度加上去，就算不在眼球和睫毛加上反光也會注意到眼睛。

利用漸變地圖調整彩度和顏色。此外整體稍微偏黃，因此變更為稍微帶有藍色。

減少頭髮的橘色。也在這個階段決定使用的顏色，並且幫鋁罐上色。

因為脖子太長，所以縮短一點。另外，也追加畫出拿著鋁罐的手。

■ 小配件繪製

繪製在草圖狀態下配置的背包和衣服裝飾等小配件類。

講究 POINT

雖然在這個階段的繪製有雨傘出現在畫面中，不過完成版的圖並沒有雨傘。さくしゃ2老師的插畫就是以聚焦主題角色為特徵，因此這裡出現雨傘會讓人感覺有第三者，所以不採用。

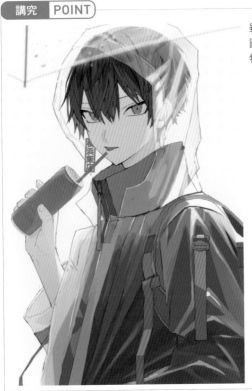

■空氣遠近法

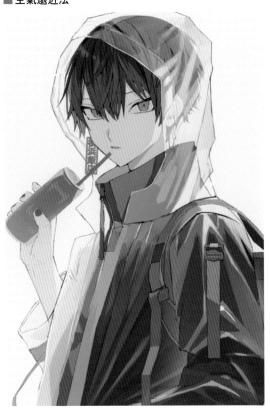

設為單色確認明度比，用柔光塗上略帶灰色的淡藍色，讓前後關係變清楚。持續上色，但不讓主要顏色的彩度超過固定的線條。

■黃金螺旋

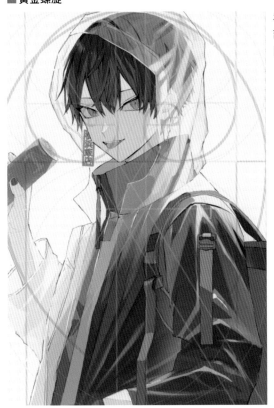

利用黃金螺旋調整臉部和手掌的位置。這個功能可以調整整體的平衡，讓畫面顯得好看。在十字與漩渦的附近放上想要凸顯的主題吧！

04 背景

這次參考自己拍的照片畫出背景。從色調補償的色階利用濾鏡效果變成插畫風格，繼續加工。

講究 POINT

背景模糊化，人物周圍變白，充分顯示前後關係。此外，近來背景模糊化的插畫容易受歡迎。也在插畫中加入流行元素吧！

05 完成

合併，在背景和人物同時加上色調曲線。淡淡地加上水彩紋理便完成。

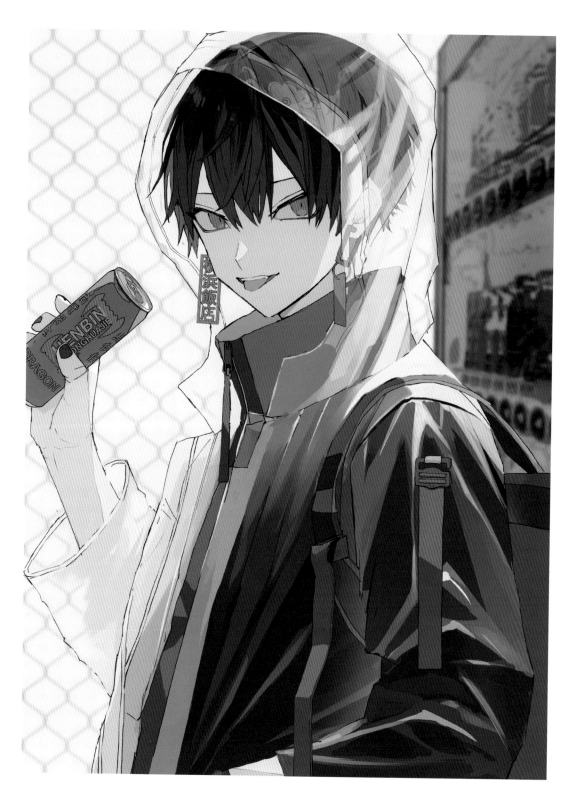

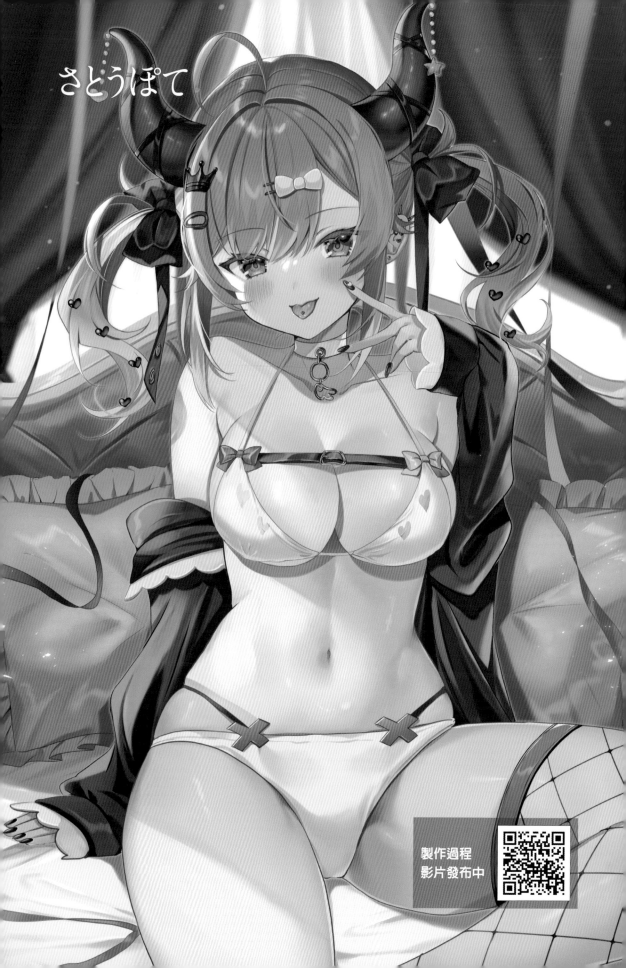

さとうぽて

製作過程
影片發布中

01 角色設計

角色設計有許多重點，思考描繪插畫時想畫成怎樣的角色也是重點之一。這次是將原本就已經完成的原創角色，加上情境進行角色設計。

■ **原本的角色設計**

由於已經有立繪和設計，所以這次以原本的服裝為基礎，設計在這個情境下好看的泳裝。

02 構圖

如果要描繪可愛女孩，思考構圖時要注意最希望讓大家看哪個部位。像這次是泳裝，所以是目光會投向胸部與腹部的構圖。

在這個階段描繪素體，在進行調整的同時也明確決定角色面向的方向、臉部與關節的角度和身體的平衡等。

在構圖階段就已經完成的素體上具體地描繪角色。這時決定髮型、服裝和表情等大略的部分。

用手在臉部附近比出 V 字手勢，將視線引導至臉部和胸部附近。增加想呈現部分的訊息量，就能決定插畫的中心部分。

講究 POINT

製作草圖時，如果直接描繪像胸部這種向前凸出的部分，會和後面的身體與手臂的線條重疊，變得看不清楚。為了避免這種情形，塗滿到後面的線還能被看見的程度，畫出輪廓就更容易描繪。

04 彩色草圖

一邊思考完成的樣子、一邊在草圖大致上色，也描繪背景和頭髮上的飾品。此外這時先決定光線的方向，也能思考藉由明暗度形成的明亮部分和影子的位置，所以很方便。明暗度具有引導視線的效果，所以這次設定成光集中照射在想要凸顯的胸部和腹部。

05 線稿

在線稿不要執著於畫出漂亮的線條，在線條多次重疊的過程中，以從草稿調整形狀的印象來繪製。在草圖階段確實已經決定了身體的平衡與構圖等，所以將草圖置於下方的圖層，就能製作線稿。線稿使用 SAI 筆刷。

■ 分別描繪線稿

物品和部位重疊的部分、影子落下部分的線稿粗一點。像這次的插畫，緞帶的皺褶部分和下巴下方部分的脖子線稿就要畫得比較粗。

■ 消除重疊部分

為了直接畫出線條，所以不用在意線條的重疊，先畫出線稿吧！之後用橡皮擦或繼續添加進行調整，線條就不會變形，容易描繪。

講究 POINT

由於睫毛的線稿想要呈現毛束感等，所以刻意粗糙地描繪，可以看出筆尖的筆觸。

06 上色

為了在線稿完成的階段設定完成印象，所以大略地上色。上色使用 SAI 的鉛筆筆刷，以及塗頭髮和衣服等細節的線稿筆刷。大致著色後，基本上就直接從喜歡的部分開始上色。為了讓插畫完成，幹勁也是必須的。

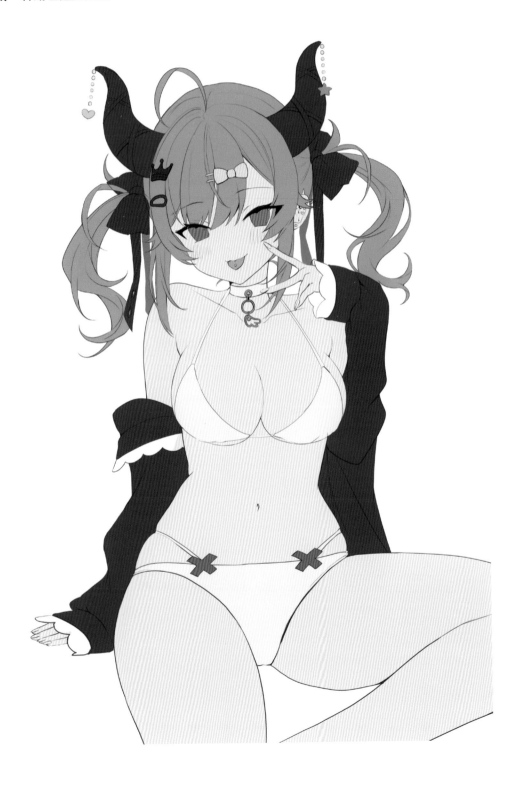

■ 臉部

描繪美少女插畫時的重點在於「表情」。這次浮現淘氣、引誘般的笑容，所以在完成過程中稍微讓眼睛瞇一些。

對於眼睛的講究之處，就是最後合併圖層在邊緣稍微加上橘色之後讓輪廓模糊化。如此一來眼神的力量和眼眸的濕潤感就會提升。

■ 背景

基本上背景不製作線稿，幾乎是在上色階段完成。因此在背景配置顏色時為了能看到整體的平衡，作業時不太會放大畫布。背景的大框架上色後，皺褶等細微部分也著色，就能維持平衡畫好背景。此外像是小配件等，建議看著參考資料描繪。

收尾時調整細微部分。像這次的插畫由於是逆光，所以最後用淡淡的橘色進行色彩增值，光線強烈照射的部分利用發光圖層讓它更亮。

講究 POINT

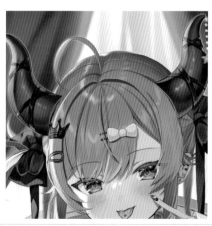

也加強頭髮的光澤和角的光澤，插畫就會變得更加華麗。

08 完成

最後為了表現插畫的空氣感，追加特效後就完成了。特效使用了 CLIP STUDIO PAINT 的筆刷素材。

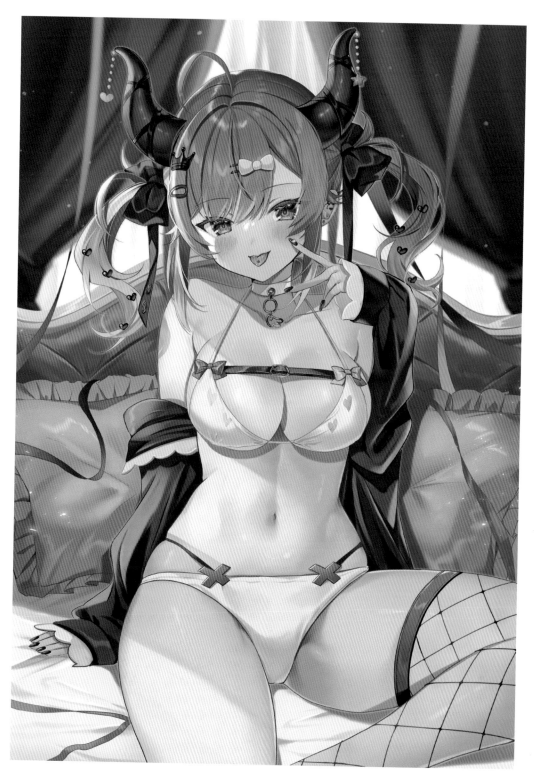

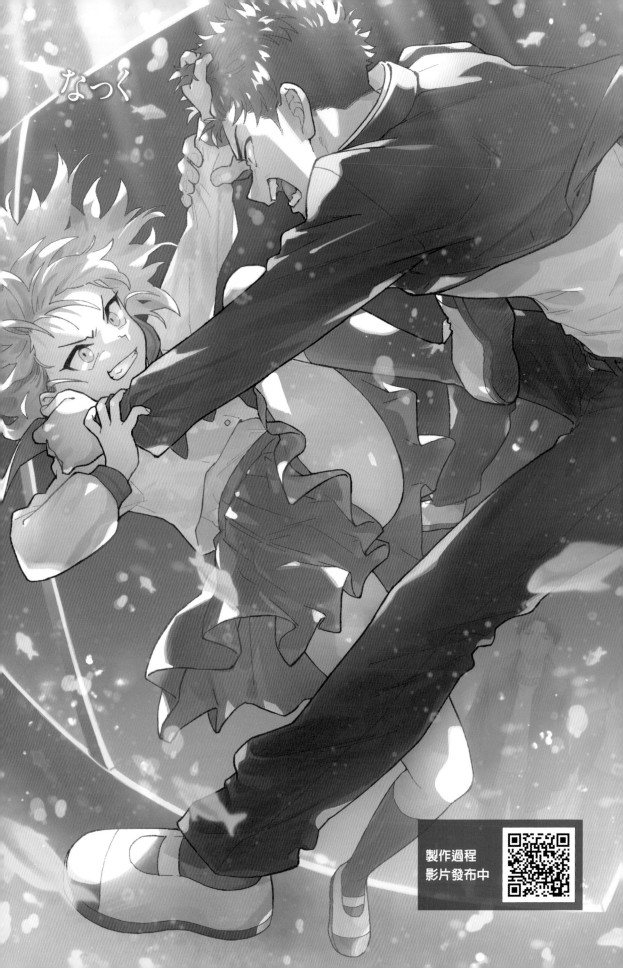

01 角色設計

出色插畫的重點是能從一幅畫感受到故事性。因為作畫者和觀看者都能享受樂趣。想要有故事性，決定角色的關係非常重要。決定設定後，角色視覺圖的方向就能藉由關係的確立而看清構圖的走向。

■ 完成的角色設計

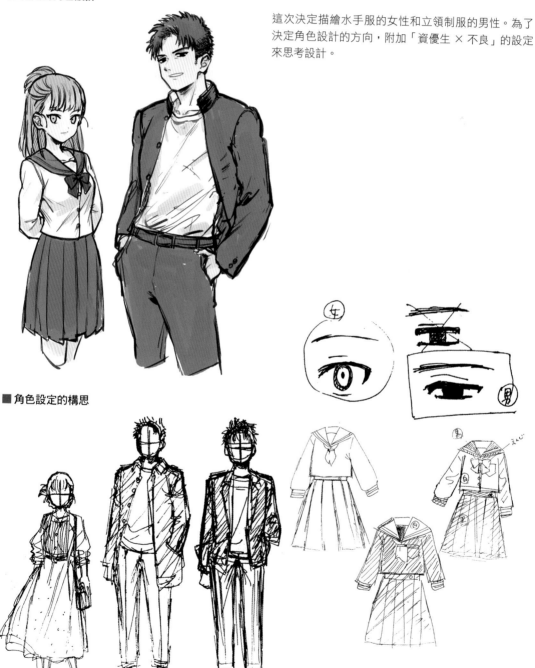

這次決定描繪水手服的女性和立領制服的男性。為了決定角色設計的方向，附加「資優生 × 不良」的設定來思考設計。

■ 角色設定的構思

腦中浮現形象很重要。像我會在便條紙上隨意拿原子筆描繪，確定形象。

■ 角色的關係

因為想要有故事性,所以思考2人的關係。這次添加的設定是「青梅竹馬」和「從某一天以來,直到成年始終未能和好」。

・3〜5 仲良し
・6〜12 仲良く(深)
・13-14 三ー喧嘩
・15〜

02 構圖

依據關係思考構圖。因為「2人無法和好,都不坦率」,所以決定描繪打架的情景。繼續擴展構想以後,概念變成「2人在水槽或玻璃展示櫃裡面發生扭打。然後長大成人的2人傻眼地看著」。目的是藉由描繪長大成人的2人,在一幅畫中讓人感受到故事。

■ 構圖的構思

03 製作草圖

根據創意草圖描繪初稿。連角色表情等細微之處都思考設定與巧思，故事就會呈現深度，變成讓觀看者感受到樂趣的要素。

思考各自的位置，決定構圖。

描繪輪廓。

讓角色的表情變得具體。女性看起來並不可憐，而是面露毫無畏懼的笑容，男性則是拚死命的感覺。

描繪遠處 2 人的草圖。

講究 POINT

描繪人物時，不妨注意自己擅長的臉部角度。例如，就算想要呈現動感十足的構圖，可是俯瞰和仰視卻畫不好，在繪製的途中就會失去興致。因為我擅長畫側臉，所以描繪 2 人以上的場面時，通常我會把某個人畫成側臉。

133

04 彩色草圖

在草圖加上色彩，思考完成印象。整體是藍色強烈的插畫，因此決定反光是互補色的暖色系，在畫面做出層次。此外也要思考明暗度。這次想要展現打架的躍動感，所以聚焦在人物的表情與動作，讓它們變得顯眼。

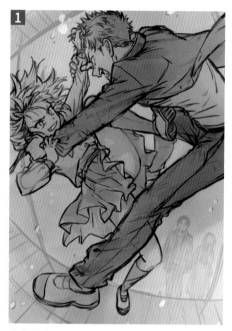

從草圖上面利用覆蓋上色。

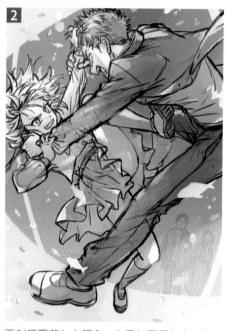

再利用覆蓋加上顏色，在疊加圖層加上反光。

描繪後面的水槽和人物。為了帶點趣味，讓背景像魚眼效果般歪斜，不要太在意正確性。因為近前的部分才是主要的插畫，所以觀看者不太會在意。此外，由於是要表現成幾乎看不見水槽外的人物，因此不會仔細描繪。相反地若是過於仔細描繪，在畫面上會變成顯眼的構圖，最想呈現的「打架的2人」就會變得不顯眼。

講究 POINT

每個部位都上色，整體顏色就會變得零亂，很容易失敗。建議分開上色時降低彩度，要有統一感。畫布不太需要放大，重點是一邊察看整體一邊上色。

05 線稿

描繪主要的「打架的 2 人」的線稿。因為是彩色插畫，所以不要過於強調線條，線條不太需要加上強弱。不過，巧妙描寫打架的氣勢也很重要，因此得一邊注意一邊描繪。覺得草圖畫得不錯時，盡量按照草圖描繪，如果不能把草圖畫好，就藉由線稿調整描繪吧！

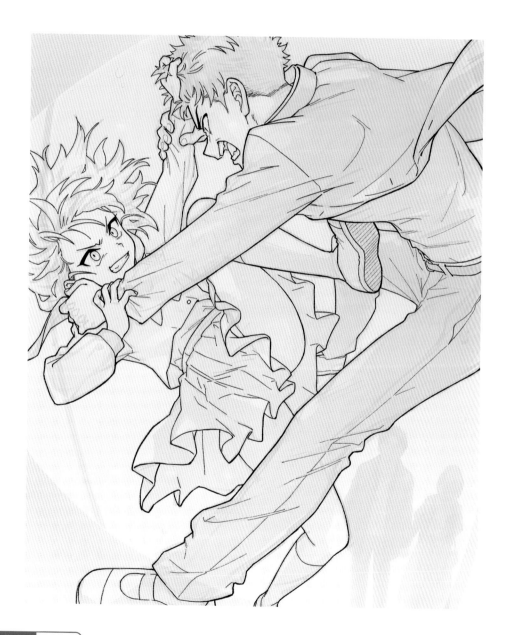

講究 POINT

由於很難畫出整體很優秀的圖畫，因此思考自己擅長什麼就顯得很重要。我的線稿是漫畫式的表現。所謂漫畫式是意指圖畫的虛實，例如衣服的皺褶，厚的布皺褶較少，薄的皺褶較多。即使制服的裙子也翻起來，在裙摺處也沒有留下皺褶。但是，如果喜歡描繪皺褶，可以自由地描繪。展現喜歡的事物或擅長的事，自己也會比較開心，觀看者也一定會覺得開心。

替「打架的2人」塗上顏色和影子，加上反光。因為已經決定完成時的印象色彩是「藍色」，因此顏色只要能區分部位就行了。

以低彩度分別上色，區分部位。

再次利用草圖，從上面用灰色塗上影子。

繼續上色調整。

塗上頭髮等細微部分的影子。

利用覆蓋加上白色的反光，和橘色的色調。

再利用覆蓋，加上粉紅色和黃色等暖色系的顏色。

分別上色的圖層利用色彩增值從上面覆蓋，也使用加深顏色讓顏色深一點。

07 收尾

收尾時變更線稿的顏色。接著，描繪水槽裡的魚和氣泡。用 Asset 的筆刷描繪後面的魚。

再一次從上面覆蓋白色反光和暖色系的覆蓋圖層。

變更線稿的顏色。調整各部分的顏色，塗抹不足的地方。

描繪魚和氣泡。

讓魚發光並且模糊處理。

08 完成

加上從水槽上方射入的光。在最後的調整追加氣泡和光，添加不足之處，調整顏色便完成。

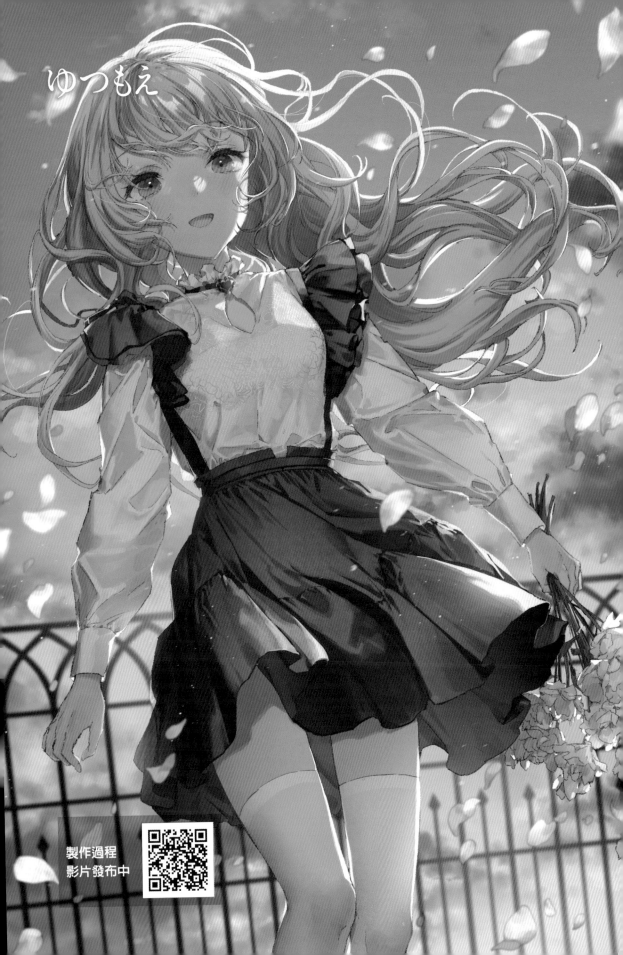

01 角色設計

設計角色的時候不只角色本身，與整體的協調性也很重要。這次把重點擺在插畫的氣氛，角色本身重視簡單的可愛感。由於簡單，因此要描繪到讓人在觀賞時都會覺得連皺褶和質感都是一種享受。

為了容易表達光的顏色，角色的配色採用黑白色調。因為最想讓視線投向臉部周圍，所以在臉部周圍上了彩度強烈的顏色。

02 構圖

為了讓插畫有氣氛，頭髮和衣服的描繪是感覺輕柔到「像是捕捉到瞬間的畫面」。在這次的插畫中，藉由在畫面內的動態，就能呈現瞬間被捕捉到的氛圍。

為了讓畫面呈現動感，角色稍微傾斜，吹過一陣風。在這個階段，請於某種程度上決定風引起的頭髮和衣服的動態吧！此外飄散的花瓣能讓插畫帶有深度，可藉此表現空氣感。

製作草圖

從構圖的階段調整草圖,別讓印象大幅改變。這時檢視整體並且決定輪廓。因為臉部周圍是最引人注目的重點,所以注意瀏海和上半身的衣服等部分的畫技要提高。

▦ 角色草圖

一邊想像完成的氣氛、一邊概略畫上光與影等顏色。此外,也增加了頭髮的分量。髮束也加上粗細,像是被時強時弱的風吹拂,並調整輪廓,讓它不要呈現連續的相同形狀。

▦ 背景草圖

利用漸層畫成日落的情景。藉由大幅改變色相、增加色數,凸顯簡單的角色。

講究 POINT

由於插畫製作非常耗費時間,所以在進行步驟中,從一開始構思的形象到成品會有差異。因為大略畫一下也沒關係,所以草稿的階段先確立影子等部分的位置,後續就不會差太多。

04 線稿

因為想畫出柔和的氣氛,所以畫筆本身加上質感,呈現傳統手繪的感覺。上色時就算線條斷了也沒問題,不過若是有線稿,用油漆桶立刻就能塗底。此外,為了不要在描繪皺褶位置或細節上色等細微作業時遺漏,建議先確實把線稿畫好。

在線稿塗底，檢視整體並大略加上影子。在這個階段，考慮之後要放進環境光，不要加上太強烈的影子。影子的顏色準備了幾種色相偏移的顏色。藉由影子交界的顏色、較深的影子顏色等色相偏移，增加顏色的訊息量。

▓ 頭髮

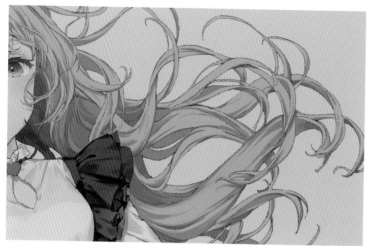

注意頭髮的滑順感，用細線加上影子。在所有地方均勻地加上影子，會變成生硬的印象，因此注意描繪的地方與不描繪的地方要出現強弱。尤其大片影子的部分和離臉部較遠的部分，要確實區分。

▓ 服裝

皺褶上色，傳達出衣服柔軟的質感。布聚集的地方用細微銳利的影子，寬鬆的大片皺褶影子平緩地加上濃淡。

▓ 臉部

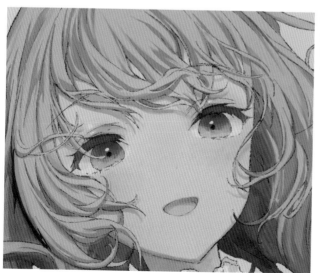

整體用加上質感的筆刷上色，肌膚同樣要看起來柔軟，使用稍微粗糙的筆刷。眼眸是會映出各種顏色的部分，因此細微改變色相上色。

清稿雲朵。被黃昏的光強烈照射的雲和陰暗的雲組合,讓天空呈現景深。在明亮的雲朵上的圖層,放上陰暗的雲朵。

清稿花瓣。清稿結束後將圖層合併,用筆刷等模糊化。大的花瓣強烈模糊化,接近角色的東西模糊化稍微減輕,平衡就會變佳,能產生景深。

■ 環境光

配合背景為角色加上環境光。畫成日落的暖色光照射在身上。逆光形成的光與影的部分要確實辨別。

在裙子和女用襯衫部分加上輪廓光以外的大片反光，呈現戲劇性的氣氛。

縮小畫面，調整光和色調。

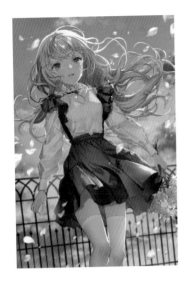

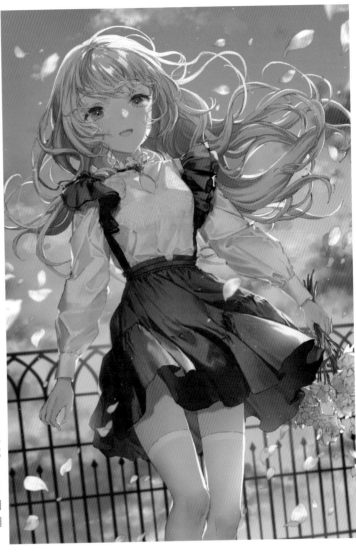

光也照射在欄杆上。此外，比起主要的角色，在背景有對比強烈的部分就會很顯眼，因此要緩和一些。察看整體時，由於想要稍微加強日落的印象，所以畫面上側的天空調暗，下側的天空調亮。利用覆蓋調整彩度和明度。

此外在容易反射的部分追加光，並且在周圍加上反射的顏色等。

07 完成

裙子被光照到的部分發光更加明顯，畫面整體的對比變強烈。背景的光和照在角色身上的光不要不一致，最後縮小畫面顯示並且細微調整。

內側的東西和近前的東西模糊化，也是能輕鬆提升插畫品質的手法之一。筆刷的質感和細小的白色粒子等，也具有就近觀看時不會有效果上的延遲、增加訊息量的作用。

ひざのきんにく

製作過程
影片發布中

01 角色設計

設計角色的時候我最講究「輪廓」。我曾聽說將整體塗黑但特色卻不會消失的話，就是出色的角色設計，自從聽到這個說法之後，我都會盡量注意「輪廓」。

■ 完成的角色設計

為了迅速地在輪廓呈現特色，這次決定畫貓耳。話雖如此，貓耳本身算是一種老套的主題，因此為了讓輪廓更有特色，在領子也加上像貓耳的三角形。

■ 關於細節的設計

為了描繪目前自己覺得畫得很開心的關鍵部位，採用強調腋下和腹部等部分的設計。比起能看到整條手臂的單純無袖狀態，我讓角色把外套穿得很寬鬆，只露出腋下部分，目的是更加拉近特寫。

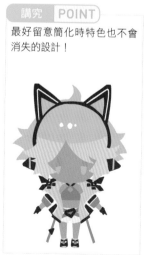

講究 POINT

最好留意簡化時特色也不會消失的設計！

構圖

主要描繪角色時，我特別講究「像不像」。想像角色可能會擺出的姿勢、可能露出的表情，同時匯集自己想做的事和想畫的東西。像這次是「想要充分展現臉部、畫成有活力的印象、領子的輪廓不要被埋沒、想要畫腋下和腹部」等。首先要做的是描繪圖形，畫出大致的輪廓。

■ 構圖的構思

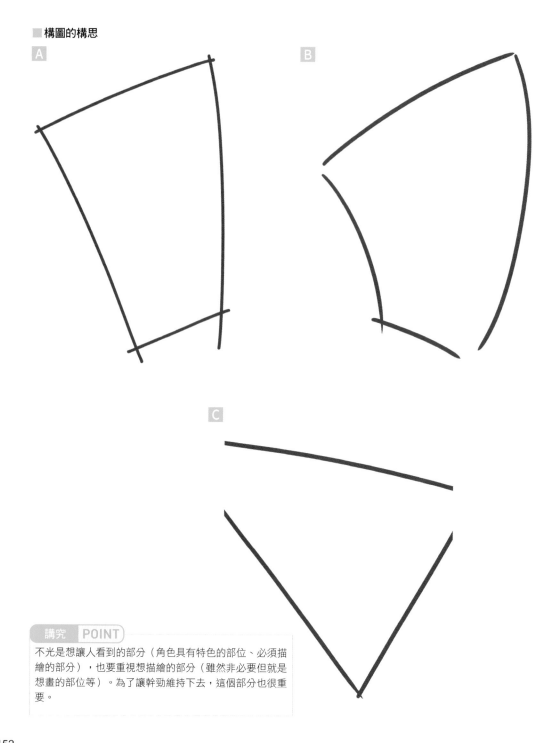

講究 POINT

不光是想讓人看到的部分（角色具有特色的部位、必須描繪的部分），也要重視想描繪的部分（雖然非必要但就是想畫的部位等）。為了讓幹勁維持下去，這個部分也很重要。

03 製作草圖

起初要思考如何滿足已經彙整好、想進行的內容，並且配合圖形擺出姿勢。牢記條件，憑感覺一邊動手一邊決定。

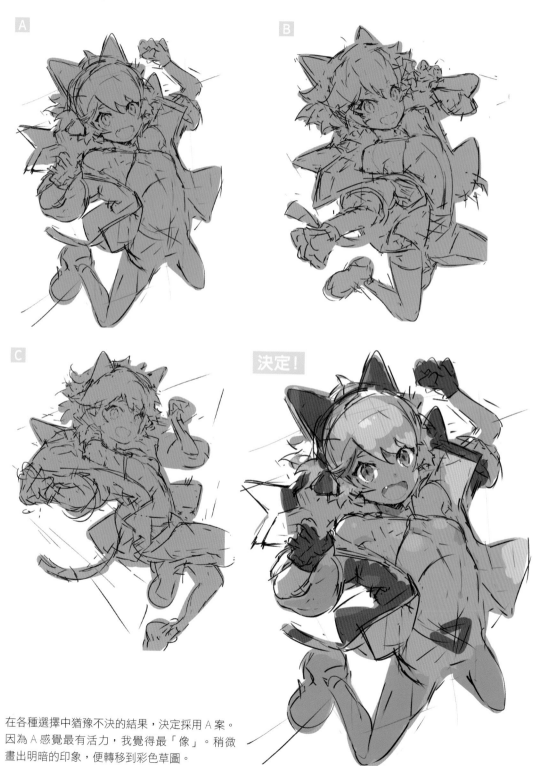

在各種選擇中猶豫不決的結果，決定採用 A 案。
因為 A 感覺最有活力，我覺得最「像」。稍微
畫出明暗的印象，便轉移到彩色草圖。

04 彩色草圖

為了不要在線稿和上色的步驟中猶豫煩惱，盡量連細微部分都畫成想像的形狀，以便在這個步驟中可以看清某種程度的完成圖狀態。此外也要縮小成手機尺寸，掌握整體的氣氛。一旦開始上色之後如果感覺和想像中不一樣……這樣幹勁會一口氣下降，無法走到最後，因此這時要確實讓完成印象定型之後才轉移到下一個步驟。

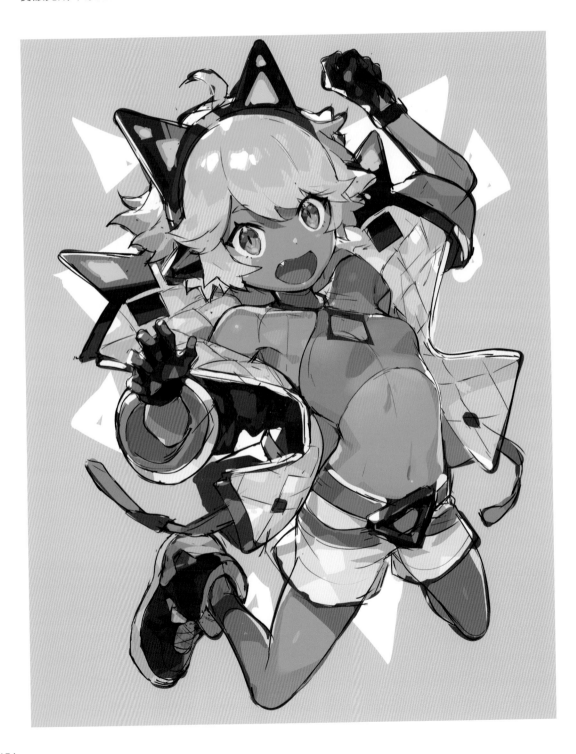

05 | 線稿

仔細地進行，保持草圖的細微差別。光靠線稿就能傳達身體微妙的凹凸等立體感，這樣是最理想的。因為插畫通常不太會近距離觀看，所以老實說比起配色或配置，我認為漂亮地完成線稿的重要度不高，不過線條漂亮的話就會讓上色過程很輕鬆，而且能夠畫出理想的線條也會讓心情變得很不錯。因此為了提升自己的幹勁，我都會仔細畫。

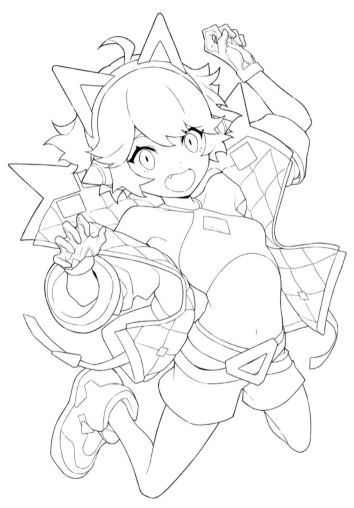

講究 POINT

在線稿的階段，雖然不多，但是在強調重點的時候也會利用塗黑。

上色

上色時我講究的重點是，藉由簡單的描繪表現微妙的立體感。此外就我個人來說，比起活用厚塗或水彩上色等筆觸，或是界線模糊的塗法，像動畫上色法這種界線清楚的塗法比較輕鬆，因此我不會變更筆刷，而是設法藉由上色方式畫成有厚度的圖畫，不斷試誤學習。

■眼睛

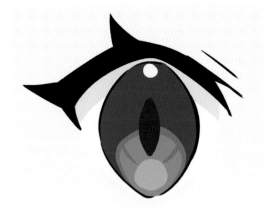

瞳孔稍微誇張一點，讓它發亮。我經常參考寶石的照片等。

睫毛吸出皮膚與瞳孔的顏色，立體地描繪睫毛的走向，讓它有厚度。

■頭髮

頭髮也和臉部周圍一樣，非常重要。我是以畫果凍或羊羹般的感覺上色。用影子的顏色圍起反光周圍，添加光澤感，或是加強髮尾的細節，增加訊息量。

■ 腹部

人的身體很細緻，有許多平緩的凹凸，因此要拾取到哪種程度反映在上色，正是困難之處。像我覺得真實感只要最低限度就好，因此只會拾取實在不想捨棄，想要描繪的部分。

這裡要描繪嗎？我到最後階段都還在煩惱。

【上色較少時】

光是這樣就夠了，不過還想要多一點訊息。

【上色較多時】

再邁進一步拾取看看。如果變更上色方式也許會融入，不過以目前的狀況來看就能感受到許多訊息量。

■ 腋下

肌肉錯綜複雜，依照姿勢或觀看角度，這個地方的外觀會完全不同，很難描繪。雖然我也還沒完全理解，不過我會一邊觀察照片等資料、一邊挑選想拾取的地方。

凹處的影子誇張地調暗一點，後退觀看時存在感就會很顯著。

這裡的走向是特別需要加上的部分。

這次我想重視胸大肌的存在感和下面的凹處。從臂根到胸口的胸大肌的走向，盡量描寫少一點。

收尾的作業是要對光照射的地方和明亮顏色周圍的線稿進行彩色描線，或是利用覆蓋稍微調整明暗。

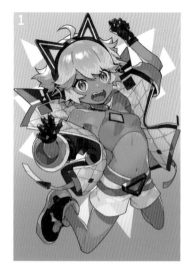

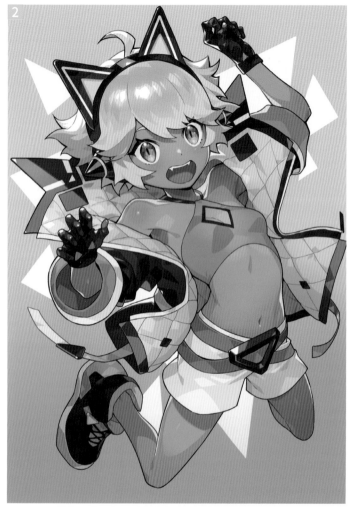

頭髮的反光、瞳孔和臉部中心附近稍微讓它發光。

08 完成

最後和彩色草圖比較。如果草圖不錯的部分沒有消失，那就完成囉！

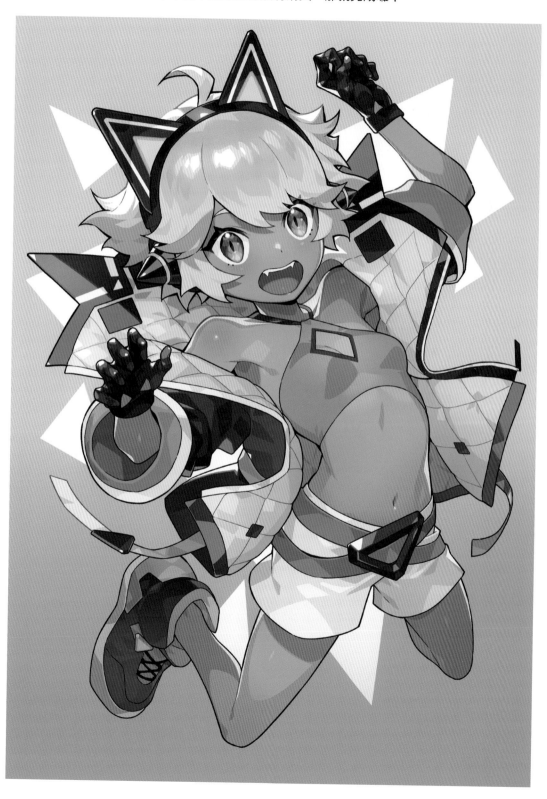

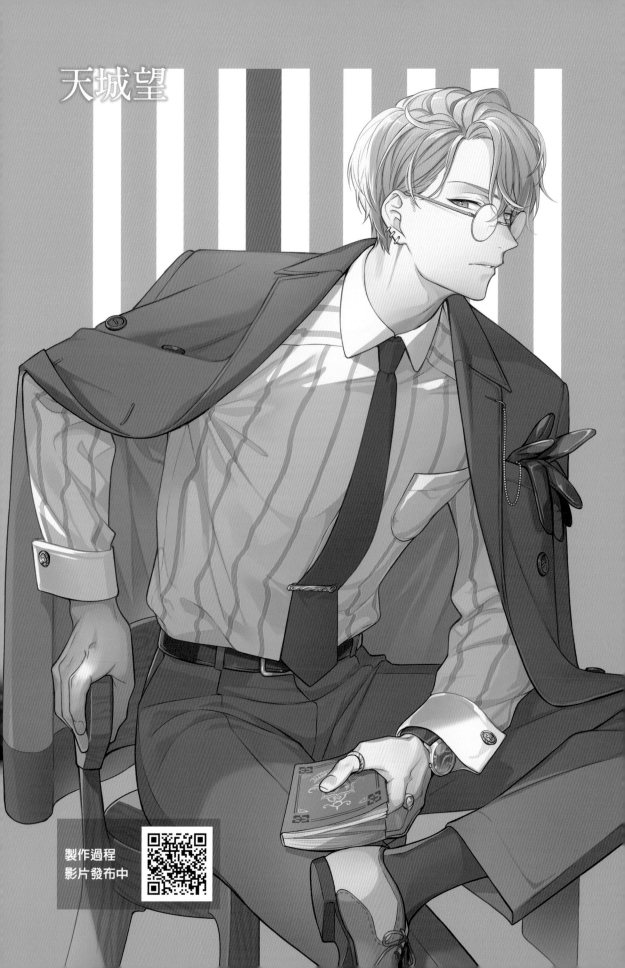

天城望

製作過程
影片發布中

01 角色設計

首先在自己心中明確地想像「要畫出什麼樣的插畫？」，等到想畫的東西決定後，由此聯想物品並營造氛圍。這時若是沒有決定方向，在作畫時可能會加入相反的要素，請注意不要讓創作方向偏移了。

■ 完成的角色設計

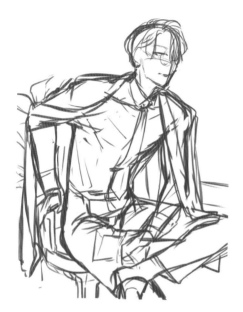

這次我想描繪「身穿西裝的慵懶男性」，因此首先大致畫出輪廓。

接著確立了以下的形象：

- 慵懶→西裝、髮型和姿勢稍微零亂一點，比較能呈現氣氛。
- 男性→並非男孩，男性比較好，因此畫成年近20多歲～30出頭的外表。

在這個階段先決定服裝、裝飾品和小配件等，之後描繪草圖時就比較不會猶豫。

講究 POINT

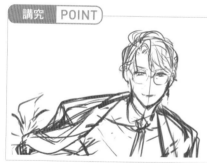

畫好作為基礎的輪廓之後，請先暫時遠離這幅畫。幾小時後～隔天回頭一看，就能以接近「初次見到的印象」的眼光看待，要修改的部分會變得明確。

這次大幅修改了頭部。原本的畫是朝向正面的端正印象，表情也有清新爽朗的感覺，因此我把臉部的方向轉向側面，畫成斜視呈現慵懶的感覺。

■ 關於視線

視線的方向有正面、眼睛朝下看、斜上，各自印象不同。雖然正面容易使觀看者留下印象，不過依照最初想到的印象，試著改變視線的方向也不錯。

製作草圖

製作草圖時一邊思考構圖與視線引導一邊描繪。因為想在線稿階段將素描的偏差減至最低限度，因此描繪得比較仔細。因人而異，有的人會覺得簡單，甚至還會在這階段上色，做法有許多種，因此在找到符合自己感覺的做法之前，不妨多多嘗試。要是能找到構圖點子源源不絕地湧現的手段，那就太棒了！

畫輔助線調整構圖。因為視線容易集中在相交的 4 點，所以讓臉部的位置靠近右上的點。距離點和輔助線越遠，就是越不顯眼的部分。

一般視線會從右上的點斜向移動，不過這次手臂會協助視線引導，因此以「臉部→手臂→文庫本→其他」的順序來考量後續的配色等問題。

草圖完成！

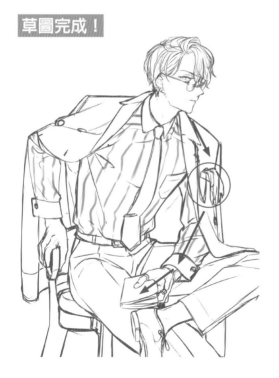

思考視線引導和提升畫的密度，在胸口口袋追加手套，草圖便完成！
另外，拿著文庫本的手的姿勢也變更為看起來比較自然的狀態。
在這個階段選擇褐色系為配色，並評估強調色要選擇紅色或熱情粉紅等。

講究 POINT

在草圖階段最令人在意的一點，就是輪廓會變成怎樣的感覺。建議暫且試著全部用暗色塗滿，檢查輪廓有沒有不搭調，平衡好不好。

03 講究繪製

在草圖的階段思考完成時的影子。像是不要讓角色的臉部變暗、就算逆光也要讓角色的臉部變亮等，其實以出色的插畫來說並沒有類似以上的這些定律，印象中有許多圖畫強調的是應該如何營造插畫整體和角色的氣氛。

■ 思考完成時的影子

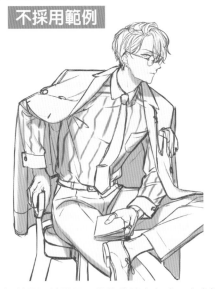

不採用範例

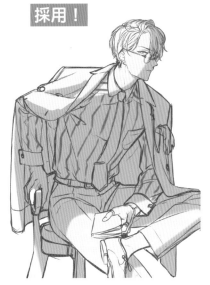

採用！

這是極其普通的影子。當然繼續上色時一定會把這種地方當成影子上色，不過光是這樣僅止於自然的印象。雖然在角色的立繪會採用這種影子，不過若是插畫就略顯不足。

這次稍微有些逆光，大膽地加上陰影，讓觀看者的視線朝向角色的眼睛。

■ 關於影子

最好在一開始就具備所畫插畫的印象，思考光與陰影！

角色胸部以上的插畫大膽地在臉部加上影子，藉由描繪眼睛和反光等就能營造令人印象深刻的氛圍。

在重視氣氛的插畫中，光與陰影清楚地做出差異，或是陰影的面積增加，就能讓人注意光照射的部分。

04 線稿

我在線稿階段有所講究且注意的重點是「皺褶不要馬虎，就算穿著衣服也要能看出角色的體型」、「因為上色比較平淡，所以光是用線條也能表現小配件的質感，而且也要思考描繪量」。

完成的線稿

- 皺褶不要馬虎
- 注意質感

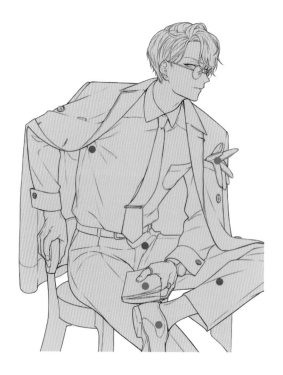

■ 思考皺褶

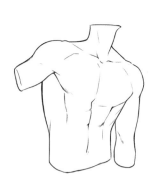

基本的體型（瘦削肌肉型）

確實理解由於身體的曲線、姿勢被拉扯的部分和扭曲的部分吧！有時也會被鈕扣、拉鍊和針腳等拉扯，因此也要注意這些地方。

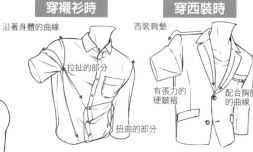

穿襯衫時

沿著身體的曲線
拉扯的部分
扭曲的部分

西裝不僅是有張力的質料，而且幾乎都貼有補強材料，所以不容易起皺褶。就算起皺褶也是略微硬質的皺褶。因此穿西裝時最好畫成不要顯現身體的線條。只需充分注意沿著身體的曲線。

穿西裝時

西裝肩墊
有張力的硬皺褶
配合胸腔的曲線

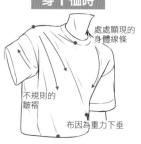

穿 T 恤時

處處顯現的身體線條
不規則的皺褶
布因為重力下垂

尺碼過大的 T 恤不易在表面呈現身體的曲線，不過如果布很柔軟，體型就會因為動作浮現。由於布量多比較重，所以皺褶容易因為重力向下拉扯。此外，與其說是漂亮的弧線，會形成稍微具有變動性動態的皺褶。

■ **思考身體的曲線**

思考角色的體型，最好意識到要畫出沿著體型的皺褶。女性角色的體型全都是由圓弧所構成，因此比起描繪男性的皺褶還要複雜。不限男女，由於有各種體型，因此即使沒有露出肌膚，若是能「光靠皺褶就知道是哪種體型」，就能在圖畫中創造角色栩栩如生的存在感。

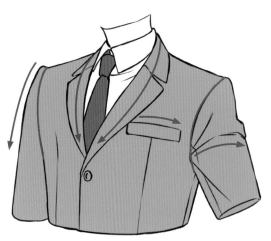

思考曲線的描繪

光靠線條也能呈現立體感，可以知道體型。

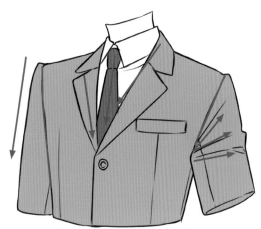

沒有思考曲線的描繪

整體是直線、平面型，缺乏立體感。

■ **關於小配件的質感與描繪**

位於視線引導的線狀上的東西不只臉部和衣服，也要確實描繪小配件。換個角度看，不在線上的東西被仔細觀看的可能性很低，所以就算不描繪得太細緻也沒關係。

【書】

只用直線描繪，看起來平淡無奇，感覺單調。

確實畫出透視感之後，畫上能用手畫的部分。呈現使用感等質感。

【手錶】

在視線不會集中的地方，可以看出是手錶就行了。

在視線集中的地方，參考實際的照片等確實描繪。

【裝飾品】

雖然關於裝飾品要看個人喜好，不過比起簡單的戒指，確實設計成男性用款式，圖畫的密度感覺就會提升。

講究 POINT

角色有怎樣的個性或喜好，思考這些事情並添加小配件的設計與質感，加上使用感等。像我這種追求角色魅力的人，思考角色是怎樣的人之後，自然會決定設計與方向，有助於提升圖畫的存在感與說服力。

05 上色

我在上色階段講究並會意識到的重點是「依照角色的性別、想呈現的氣氛來調整彩度」、「思考配色、重點色」。

■關於彩度和陰影的濃淡

首先利用例子進行解說。

【男孩子】

線稿

彩度 低

接近印象的氣質。彩度低，放大陰影的濃淡，變成女性取向的纖細、耽美的氣質。在頭髮加上彩度較高的反光，作為強調色。

彩度 高

雖然並不奇怪，不過不符合形象。因為是明亮、流行的印象，所以女性角色或男性取向的輕小說等，經常是這個範圍的彩度。

完成印象
・細膩，有點耽美的氣質
・具有透明感、空氣感的印象

【女孩子】

線稿

彩度 低

控制彩度，頭髮的陰影顏色選擇冷色，變成令人印象深刻的氣氛，不過並非流行感的印象。就這樣加深顏色，提高彩度，雖然也可以走橙色路線，不過這種時候必須仔細注意配色。

彩度 高

變成開朗可愛的印象。由於是看慣的配色，所以觀看者也會輕鬆地接受。

完成印象
・流行感的圖畫
・表現女孩子的開朗、可愛
・動畫上色法

【彩度降低的版本】

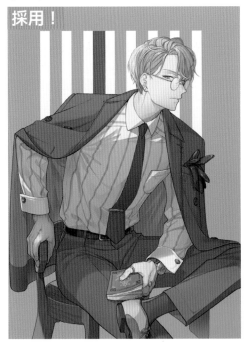

採用！

【彩度提高的版本】

雖然兩者各有優點，不過彩度高的版本有點偏離最初想像的「慵懶的男性」這一點，變成流行、傾向時髦的印象。因為想要重視角色具備的魅力等，所以這次選擇了降低彩度的版本。每次創作時挑選符合一開始想呈現印象的彩度，就會覺得所畫插畫的廣度也會擴大。

■ 關於重點色（強調色）

雖然重點色（強調色）有各種用法，不過我個人覺得大致可以分成 2 點。

① 使插畫更加緊湊的作用
② 輔助視線引導的效果

首先關於「使插畫更加緊湊的作用」，反光使用彩度高的顏色，或是作為使用顏色的互補色，應該是最常見到的強調色的用法吧。但是這次降低彩度，反光刻意使用偏灰色的色調，因此不符合這一點。像這次追求的效果是「衣服的一部分塗上明亮顏色（深色），讓畫面（角色）變得緊湊」。
此外，這同時也是「輔助視線引導的效果」。因為視線容易移到深色上面，所以手套選擇偏黑色的深色，從臉部引導視線，直接沿著手臂到達紅色與互補色綠色（之後沿著領帶回到臉部）。

強調色有無限多種用法。有個方法是強調色使用 3 色以上，變成華麗的畫面，還有個方法是使用較深的互補色，給予強烈的印象。另外，一開始希望視線集中在其他部位，而不是角色的臉部時，也可以使用彩度高的強調色來引導。請多多嘗試，希望你能找到符合自己喜好的用法！

我在收尾講究的重點是「利用覆蓋、色彩增值等，一邊檢視整體平衡一邊調整」、「調整彩度、色階校正、色調曲線等，找到喜歡的色調」。

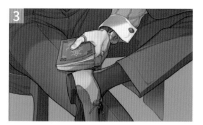

肩膀〜頭髮塗上橘色。（圖層是覆蓋圖層。）

光與頭髮輕柔的透明感提升。

和1 2相同，如腳下和椅子等自己覺得「就是這裡！」的部分，利用覆蓋或色彩增值上色，加以調整、使得整體不要變成單調的色調。蹺著腿的下擺，只選擇這個部分在外套下擺塗上橘色。然後以同樣的方法，也在大腿、椅腳追加亮度。

講究 POINT

加工前 加工後

剪取角色調整的資料夾。「chara複製」和「chara複製2」分別進行【銳化】和【加上雜質】，不透明度降到 20％〜30％。

這或許是只有我才明白的講究調整重點。由於西裝的陰影變成單調的色調，所以我想加上藍色，於是製作【色調曲線】圖層，以青、洋紅為主來進行顏色調整。

稍微加上一點藍色，消除顏色的單調。要消除圖畫整體的顏色密度和老套感，在【色調曲線】圖層分別調整青、洋紅、黃等以改善色調。

查看整體，修改、調整到滿意為止便完成。

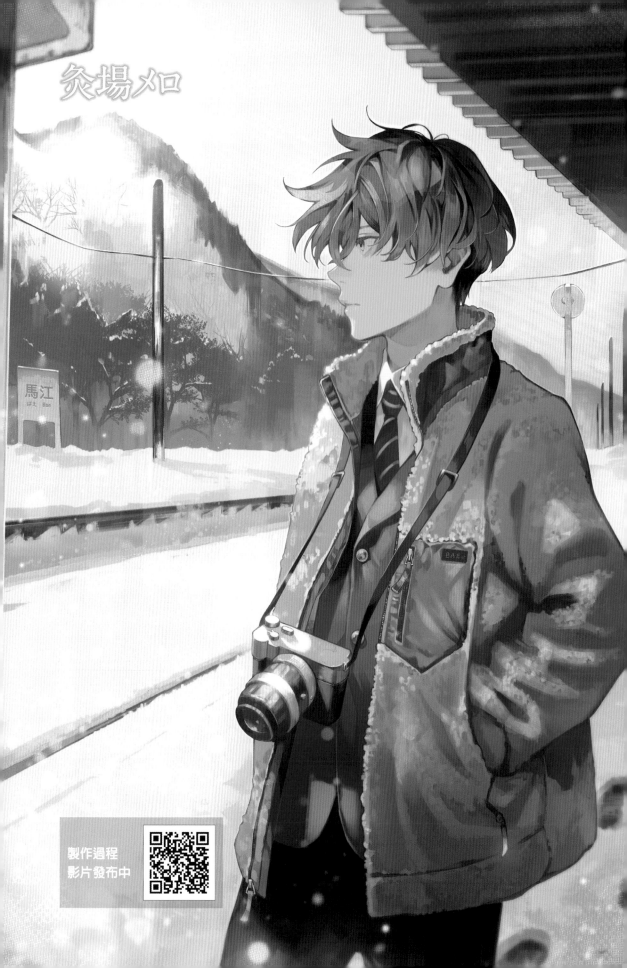

灸場メロ

01 角色設計

思考角色設計之前，若是有簡單的主題（這次是「冬」），有時自己的經驗就可以派上用場，因此留意思考主題，會變得比較好畫。

■ 完成的角色設計

這次的角色是「相對於背景，朝向側面凝視遠方的男子」，因為我從描繪前就一直思考，所以藉由簡單的姿勢、小配件（相機）與飄動的頭髮，在某種程度上塑造角色。

在這個階段感覺相當孤獨，因此為了彌補這一點，我想出了背景有縱深感的構圖。因為身上的服裝是禦寒衣物，所以決定畫和雪有關的插畫。

■ 關於細節的設計

為了稍微讓觀者視線投向臉部，在頭髮加上飄動的動態。臉部不仔細描繪，而是不斷加加減減，以免訊息量變多。

作為小配件要素的相機，形狀不要變得模糊，要準備資料等再描繪。平時就要收集資料是非常重要的。

02 | 構圖

除了刻意留下的空白，無論如何都要留意主題的描繪。藉由描繪主題，空白部分也會顯出其意義。

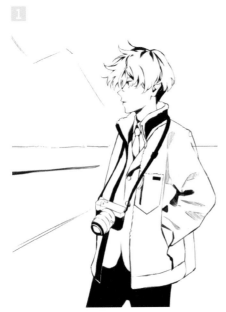

遠方群山聳立，具有縱深感的背景，注意被白雪覆蓋的大地。

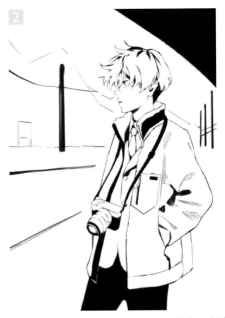

因為有許多地方訊息量不足，所以一一填上。在這個階段確定構圖是佇立在下雪的車站月台的男子。

繼續增添訊息量與細節。雖然背景的加加減減很難，不過要留意的是在角色周圍不要擺放太多小配件。因為希望吸引注意的是角色。

在草圖插畫想像完成型，描繪下雪的特效。因為著色時雪想要使用白色，所以為了凸顯雪的表現方式，思考背景盡量不要使用白色。

03 作畫的堅持

在角色設計、構圖的步驟，作畫幾乎已經結束，因此簡單地補充線條的勾勒，作為著色前的預先準備，利用多邊形選擇工具沿著線塗滿。

■ 思考完成時的影子

調整背景和線條。

利用純色的深淺事先想像遠近感。

講究 POINT

某種程度能在角色和背景納入訊息量，因此在角色的頭髮描繪表示內側走向的線條。如果有各種方向的走向，也會容易表現立體感。

調整絨毛夾克的尺寸感，或是描繪背景的電線，用線條填滿空間，以免構圖變得冷清。

開始著色時從暗色開始上色，添加明亮顏色。巧妙地交織冷色和暖色就會看起來很漂亮，因此要思考相鄰的配色。

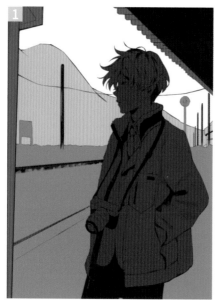

從上一階段開始線稿就固定在黑色，有種刻板的印象，因此一開始用接近綠色的顏色彩色描線。藉此，正式上色時在想要塗黑色的地方就能使用。

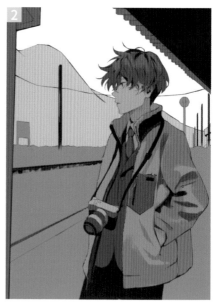

首先從整體著手，為角色上色。

大致分別塗上簡單的陰影描繪。

背景也同時大致上色。關於雪的著色，影子是反射天空的藍色，日照的地方是太陽的溫暖顏色，因此要用比現實稍微誇張一點的方式去描繪風景。

仔細地上色。因為決定頭髮要呈現複雜的立體感，所以塗上各種顏色。另外，由於背景是冷色，因此絨毛夾克的顏色為了增添層次而選用暖色。

加強光照地方與影子所在之處的對比。絨毛夾克的質感也漸漸地塗上補足。

因為遠處山脈很柔和，所以提高對比。再來使用草木的筆刷，增加密度與訊息量。明度高的看板後面塗上暗色，調整成一個個主題都很顯眼。

收尾

最花時間的部分，提升角色、背景的品質。各素材也深入挖掘，利用厚塗上色，參考資料等寫實地完成描繪。

■ 著色收尾

為了延續前一次的上色繼續提升品質，所以進行厚塗。結合彩色描線、線稿、著色圖層，從線條上面上色，一邊調整形狀一邊著色。

絨毛夾克的影子和質感，只要利用厚塗便容易輕鬆地表現。漂亮地上色後，反而主題看起來不自然，因此這種情況下，絨毛夾克在上色的時候要留下筆觸。

2 將相機與頸掛帶上色。因為相機是機械設備，所以清楚地上色看起來就會自然。3 在樹木添加反光和殘雪，呈現立體感。4 的圖在日光照射的角色和背景的交界，用橘色畫線作為受到陽光照射的影響。試著畫線時訊息會作為顏色加上去，因此是常用的小技巧。

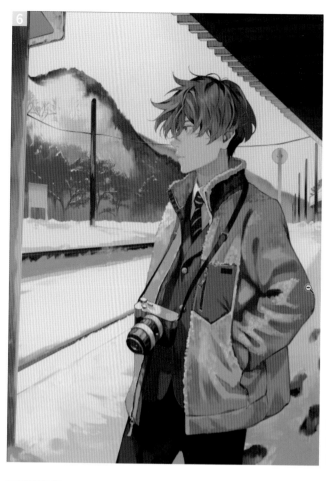

在右下添加足跡，提高「從內側走來」的故事感。絨毛夾克也進行相當程度的上色，著色步驟在此結束。

■ **調整色調**

這同時也是越花時間就越搞不懂的步驟，因此別花太多時間，早點適用靈感中覺得最好的類型。

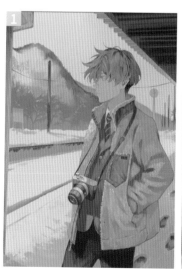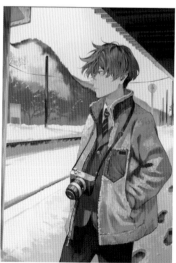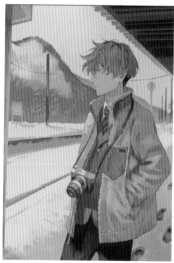

利用漸變地圖調整整體的色調。嘗試各種類型直到覺得合適，花點時間進行調整。不經意間可能會變成沒想過的新鮮色調，因此在加工階段要多多運用軟體的功能。

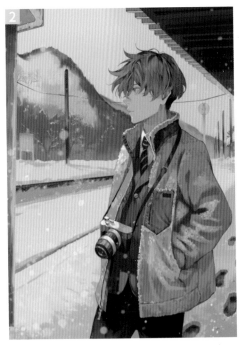

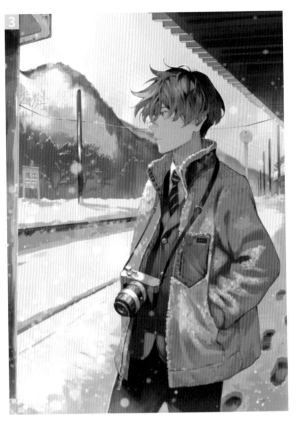

因為決定了色調，所以在變淡的部分配置暗色，
增添層次。同時，明亮的地方利用覆蓋等功能
讓它變亮，同樣增添層次。

使用顏色半色調，只在必要的地方藉由
蒙版讓它適用。這可以補充訊息量。

全部結合，整體施加模糊化之後，用蒙版塗不想模糊化的地方。
比起用橡皮擦擦掉，用蒙版擦掉之後會比較好調整，因此很方
便。

06 完成

最後進行未銳化蒙版、雜質等處理便完成。

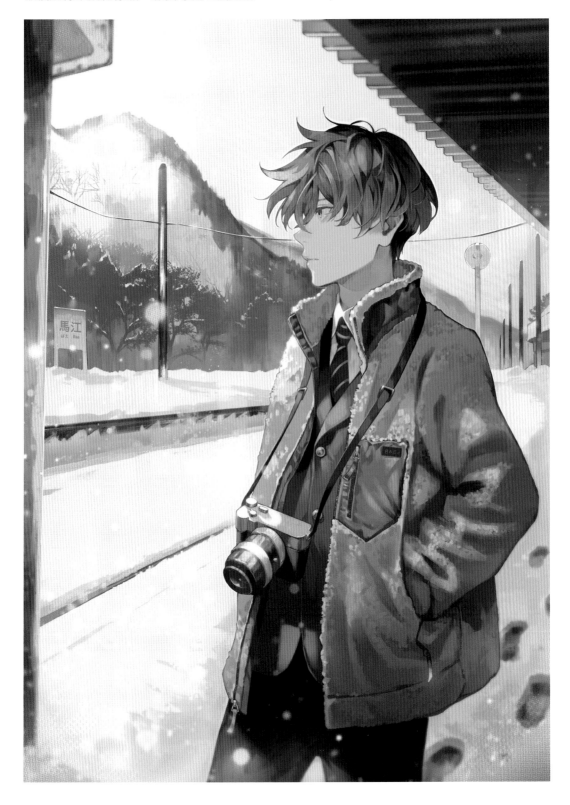

創作者專訪

\一問一答/

	Q1 請告訴大家推薦的插畫進步方法！	Q2 請告訴大家推薦的插畫資料！	Q3 作畫時特別講究哪個部分？
さくしゃ2老師	臨摹。我實際感受自己只靠臨摹就有所進步以前，總計自學 4 年。如果臨摹得不好，想要進步也很困難。	拍攝照片。Pinterest、Google 搜尋是理所當然的。	臉部。最花時間的部分是頭髮。
さとうぽて老師	首先仔細觀看並思考喜歡的畫師的插畫，並且模仿吧……！	我經常拍下手掌和姿勢等自己的身體參考。像角色或服裝設計等，我都在 Pinterest 收集資料。	女孩的表情。還有腹部與胸部等的肉感。
なっく老師	臨摹有興趣的東西。像我會一直畫手掌和衣服的皺褶。	推薦作為目標的插畫家的畫集，還有 ArtPose Pro 這個付費 App。	衣服的皺褶。
ゆつもえ老師	建議拍下衣服皺褶的照片確認＆臨摹。反覆練習後，就能掌握因為布料的厚度而形成的皺褶差異和類型。	在外面走路時，若是拍下地面、牆壁或樹皮等照片，就能當成材料使用，非常方便。	落在角色身上的光的顏色、頭髮。
ひざのきんにく老師	看照片或插畫都可以，強烈意識到想要進步的重點，模仿描繪就行了。	我經常搜尋 Pinterest。書籍的話推薦《Stonehouse 的美術解剖學筆記》（著：石政賢），再來是「HANDY」這個 App，在畫手掌的時候很好用，非常推薦。	我會注意頭髮和眼睛等臉部周圍。
天城望老師	即使途中畫得不好，但總之就是要完成。然後，練習畫得不好的部分（臨摹資料，在完成的基礎上進行修改等）。	學習構圖和角色的動作時，推薦各位參考動畫師的畫集或指南書。	臉部和體格。以這次來說，我特別注意西裝就該有西裝的樣子。
灸場メロ老師	觀看畫技好的插畫家的製作影片等，從學習畫法開始。接著找到講究的重點，徹底研究多多練習，這樣就會進步。	在我持有的資料書之中，推薦從學生時期就對我有所助益的《色彩與光線》（著：詹姆士・葛爾尼）。	衣服的皺褶、現實的平衡與明暗度等，我會特別講究描繪。

向傳授講究技巧的 7 名創作者，提出了 7 個問題！
或許能窺見在各個領域中活躍的創作者所畫插畫的另一面 !?

Q4 讓人對自己作品有興趣的必要條件是什麼？	**Q5** 創作遇到困難時都怎麼解決？	**Q6** 您有創作的伙伴嗎？	**Q7** 有沒有目前覺得成為趨勢的表現方法？
一定的更新頻率與長期持續。	去散步、睡覺、看 Pinterest。	冰咖啡和木糖醇口香糖（清涼薄荷）。	彩度比較低，逆光的圖畫。印象中是被特定的幾名畫師的畫風所帶動。
在自己心中決定簡單的主題描繪，意圖就更容易傳達給觀看者。在 Twitter 等處簡單明瞭的插畫有成長的傾向，所以我也會留意這點。	一邊哭，一邊繼續畫……	雖然覺得喝太多不好，不過我會用能量飲料發動引擎。再來就是把喜歡的 VTuber 的直播當成作業用 BGM。	像是厚塗、柔軟質感的插畫是目前的趨勢（應該說是最近憧憬的表現）。
更新頻率和對於視覺性傳達作品的愛情。	聽音樂。	哈瑞寶軟糖。	彩度極低，或是在黑暗的背景（夜晚）中彩度高，大概是這樣吧。角色設計部分則是強烈的上吊眼。
乍看之下進入視野的訊息色彩很強烈，因此配色要引人注目。以生動的表現吸引注意，或是追求色相廣泛、豐富多彩的用色等。	在公園裡邊聽音樂邊散步。去圖書館借書。	數位相機。最好是輕巧的小型相機，隨時隨地都能拍下高解析度的資料。	漂亮地表現逆光的畫，比起順光，固有色會漂亮地顯現，感覺氣氛一口氣增加。盡情描繪某個地方，善於引導視線的畫也很有魅力。
在社群網站等廣泛被接受的插畫中，與那些憑直覺認為「不錯」的部分進行比較，思考感覺不錯的點，或是找出共通點，吸收可以吸收的要素。	睡覺，或是使用吸塵器。	收音機。進行作業時幾乎一定會收聽。	大膽地加上邊緣光，感覺就會呈現出當下流行的外觀。
別在意流行，不斷地發表喜歡的東西即可。若是隨波逐流，很容易迷失自己的畫風等，因此隨意地描繪喜歡的東西會比較好。	打坐。還有散步或打掃。	記事本。作業時突然想到構圖或故事，或是發現自己的弱點或者想要改正的習性等，我會馬上記下來避免忘記。	極彩色般豐富多彩、與其相反的彩度低的配色，或是最近那種底片相機般的深色表現，感覺也增加了。角色設計方面，後末日、賽博龐克很流行。
持續描繪喜歡的特定角色與作品（二次創作），具備一眼就知道、自己專屬的世界觀和畫法（一次創作），必須以加在一起恰好的平衡持續發表。	看電影、玩遊戲，暫且和工作桌保持距離。還是不行的話就去沖澡。	點心是我的好伙伴。巧克力和彈珠汽水非常美味。	乍看之下訊息量很多的插畫（室內、室外、設計），或是在角色身上投下濃厚影子這類氣氛的插畫，我覺得算是一種主流。

創作者介紹

さくしゃ2

插畫家。經手輕小說、手機遊戲和 VTuber 等各種角色設計。並透過舉辦個展和聯名咖啡館等，拓展活動範圍。

X	@sakusya2honda
pixiv	6387113

さとうぽて

插畫家，VTuber。曾經手輕小說《放逐魔術教官的後宮生活》、《變成遠端上課後開始和班上第一的美少女同居了》等作品的插畫。

X	@mrcosmoov
pixiv	1800854

なっく

漫畫家、插畫家。漫畫作品有《KIRIMI ちゃん．ぎじんかアクアリウム～切り身たちのレジェンド～》、《僕らがここにいる理由～にゃんころりミラクルさいど～》等。

X	@knuck07
pixiv	909944

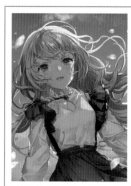

ゆつもえ

插畫家。經手《逆轉奧賽羅尼亞》角色插畫、VTuber 設計和 Live2D 等。

X	@yutsumoe
pixiv	707590

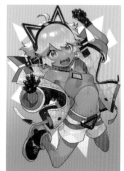

ひざのきんにく

插畫家。負責《密碼生存學園》系列的插畫、《怪物彈珠》角色插圖等，在許多作品中活躍。

X	@hizano_kinniku
pixiv	36216

天城望

插畫家、角色設計師、漫畫家。漫畫作品有《剩餘一天將毀滅旗幟完全折斷 活該 RTA 紀錄 24Hr.》系列。

X	@amg_mczk
pixiv	1666256

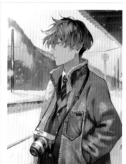

灸場メロ

插畫家。代表作有 NIJISANJI 語音劇 CD《黑鉄のフォークロア》主視覺圖、《藏人美男兒》、《幕末志士イケメンプロジェクト》角色設計等。

X	@9baMelo
pixiv	14983777

長柄雑巾	ちよまる	U-min
ただよい	脚次郎	UNI
原っぱ	猫家あねご	くコ:彡
カワバタロウ	おくじら	カバネノラ
Toome	椿	リヲ
はざま	さわわ	ばば
ミヤ	岩仲	星河　昂
marina	ぼうしや	Shino
浅利治武	かなコ虫	内藤明
Y's	DBM	藤しゃわ
せき	モチワフ	あおみどり
ノラ	山本麻美	さらだ
濱本祥尚	カヤナギ	きゅう
石附綾香	みやちか	虫晃
八百板	オカメン	尾形

※ 僅列出回覆問卷調查且願意刊出筆名的創作者。

ICHI-UP

由株式會社 MUGENUP 所經營，向專攻「畫法」技能的創作者發布實用資訊的網路媒體。提供相關內容給所有想要讓畫技進步的人。

URL https://ichi-up.net/

株式會社 MUGENUP

以「創造出創作」為己任，和全世界的創作者共同以獨自的線上系統來製作 2D 插畫、3D、動畫、影像、即時互動動畫、書籍等豐富的內容。

URL https://mugenup.com/

TITLE

超吸睛作畫術

STAFF

ORIGINAL JAPANESE EDITION STAFF

出版	瑞昇文化事業股份有限公司
編著	ICHI-UP編輯部
譯者	蘇聖翔
創辦人／董事長	駱東墻
CEO／行銷	陳冠偉
總編輯	郭湘齡
文字編輯	張聿雯　徐承義
美術編輯	謝彥如
國際版權	駱念德　張聿雯
排版	曾兆珩
製版	印研科技有限公司
印刷	龍岡數位文化股份有限公司
法律顧問	立勤國際法律事務所　黃沛聲律師
戶名	瑞昇文化事業股份有限公司
劃撥帳號	19598343
地址	新北市中和區景平路464巷2弄1-4號
電話／傳真	(02)2945-3191／(02)2945-3190
網址	www.rising-books.com.tw
Mail	deepblue@rising-books.com.tw
港澳總經銷	泛華發行代理有限公司
初版日期	2024年6月
定價	NT$520／HK$163

■イラスト（50音順）：
脚次郎／天城望／岩仲／UNI／U-min／おくじら／
カバネノラ／カワバタロウ／灸場メロ／さくしゃ2／
さとうぽて／さわわ／ただよい／ちよまる／椿／Toome／
長柄雑巾／なっく／猫家あねご／はざま／ばば／原っぱ／
ひざのきんにく／ぼうしや／星河　昂／marina／ミヤ／
ゆつもえ／リヲ／くコ：ミ

■カバーデザイン：
spoon design（勅使川原克典）

■本文デザイン・DTP：
クニメディア

■編集：
浦上悠／尾花祐希／中野寛太

■編集協力：
石﨑亮司／柴田袷佳

國家圖書館出版品預行編目資料

超吸睛作畫術：彙集創作者經驗的魅力角色
雕琢技巧／Ichi-up編輯部編著；蘇聖翔譯. --
初版. -- 新北市：瑞昇文化事業股份有限公司,
2024.05
　184面；　18.2x25.7公分
ISBN 978-986-401-722-5(平裝)
1.CST: 插畫 2.CST: 繪畫技法

947.45　　　　　　　　　113003597